U0035398

鄭君里——著　李行工作室——主編

史旦尼斯拉夫斯基畫傳

鄭君里原稿手跡

（節選頁面）

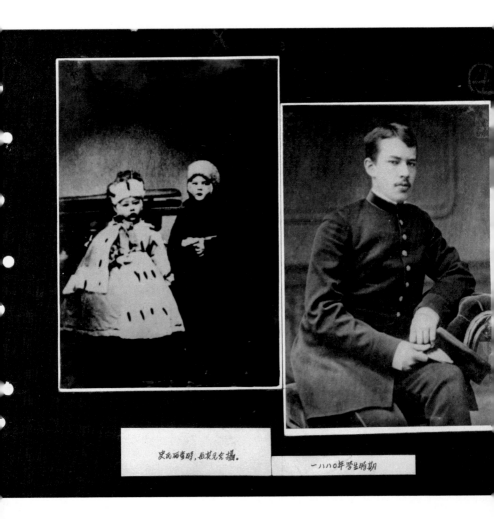

史氏兩嵗時，與其兄合攝。

一八八〇年學生時期

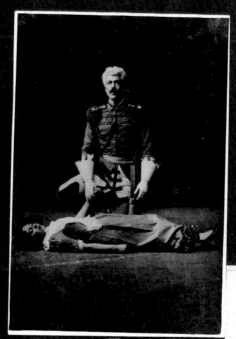

史丹拉夫斯基導帝勒(Schiller)的"羅拉和愛情"(Villiany and Love)中的菲定納的(Ferdinand)，梁夫人瑪麗亞·麗麗娜(Maria Lilina)扮演羅易絲(Louise)。

"羅易絲一劇由彼列沃古柯娃(M.P. Perevozchikova)來扮演，他的舞台名字叫麗麗娜，是一位業餘女演員，他本極世俗的見解，來器他們一道演戲，似乎我們已相愛看了，把這本來是私事看，而是由舞觀者若眼從他們的。我們必須得太自然了，我們的秘密便在觀眾之前公開了。我遠細心演出中，我少用技巧而用直覺，把不雄才看出麻醉他們的，是電燈光或海闊。季節終了時，其室怖是新鮮了。在這種情形下，'羅拉和愛情'使成為一齣雅別的羅曼劇。"

錄自"我的藝術生活"　　　　　1889

注意：

1. 畫面上黑点請抹去。

2. 畫面上下兩部的全黑部份制版時最好要蝕去一些。

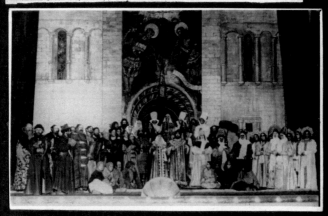

因此照片翻版，或改用屏攝与放圖攝翻製？請為作技術上的比較，由也版社作客決定。

莫斯科藝術公共劇場 開幕——「沙皇費多爾」第五幕

「開幕的一天終於來到了……参加工作的全部人們，都十分明瞭 我們第一次的演出在那地 我們把審個創意擺在一舞臺板上。在那天晚上，我們覺得要通手藝術之門，但是那扇門似在在我們的面前關着。……北門劇場的幕第一次昇起時是在一八九一年十月十四日演出A，托尔斯泰的悲劇「沙皇費多爾」（Tsar Fyodor）。演出的是史氏，管着由西蒙夫（Victor Simon）担任。富蘭克的首一句台詞則是「現時這一切似乎有聚張的希望。」在台多時這句台詞似乎有象徵深意似預兆之勢。」

錄自我的藝術生活」

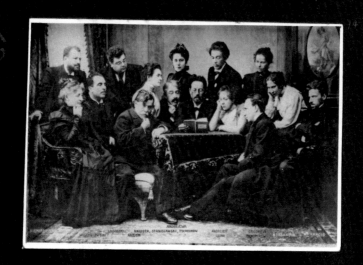

坐著的莫斯科藝術劇場的演員們閱讀所作"海鷗"留影——

藝術劇場的演出大体可分為三條路：一是歷史人情風俗的"矽製豐寫"主義，二是直覺与情緒的線，如"海鷗"之類；三是象徵的幻想的線，如"鳥鶲"之類。

"從眞覺与情緒的線上說，他們這一組中的第一個演出是契訶夫的'海鷗'(The Sea Gull)。假如表及歷史人情風俗的線已經把我們引領到外在的寫實主義，那末'直覺与情緒的線就引我們的內在往的寫實主義。我不贊成契訶夫的作品，因為這是不可跳的。他們的精神不可言傳，而訂著托花會薔或沈默中，或在演員的眼神及其內在情緒的探索中。"

錄自我的藝術生活"

「Чайка」 II действие.
Страница режиссерского экземпляра К. С. Станиславского.

這是史氏導演「海鷗」第二幕的導演讀本。

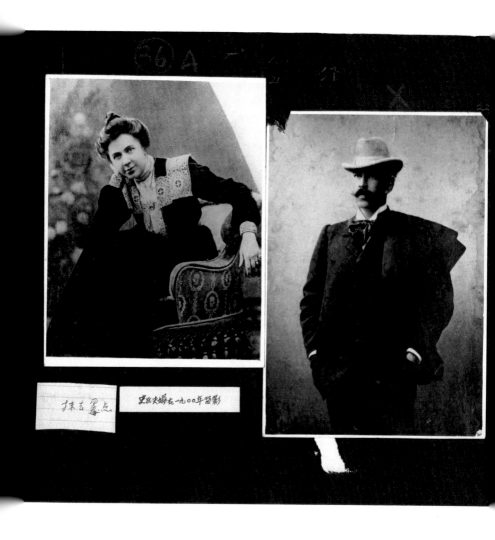

史氏夫婦在一九〇〇年留影

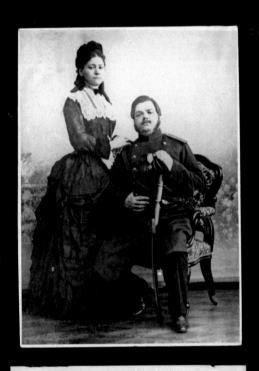

"三姊妹"排演時，劇中三姊妹的父母並不出場，但因導演批准拍演，攝取
照片，懸掛於排演室中，以喚醒加演員的演員們對出場之前的出滤，怯得更割
深的瞳憬。

照片中的男演員是浪·塊斯基（Lughsky）扮公親，蕗威拉斯卡雅扮母親。

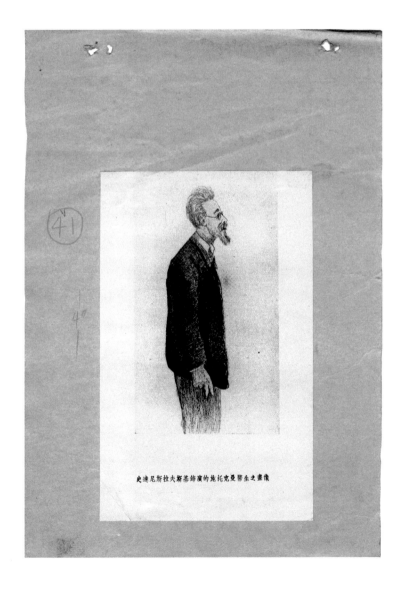

史達尼斯拉夫斯基飾演的施托克曼醫生之畫像

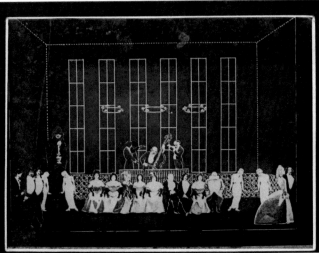

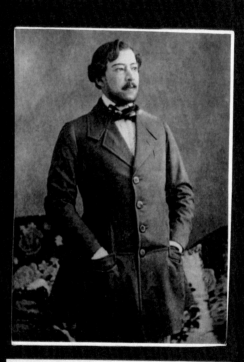

史丹拉斯基"鄉中一月"（A month in the Country）中的拉克丁(Rakitin).

伊凡諾夫 (Vsevolod Ivanov) 的 "14-69 裝甲車" (Amoured Train)
導演：史氏，裝置：西蒙夫，日期：一九二七年。

這是藝術劇場歷史上的一個重大事件；也可以說是莫斯科藝術劇場一次真正表現
插描劇情的腳本上演出。從色調濃出劇性起，莫斯科劇場從著的傳統別致起來，朝
着和歐洲著服人民的新生流，因而和莫斯科的兄弟劇場中愛着了地的地位。

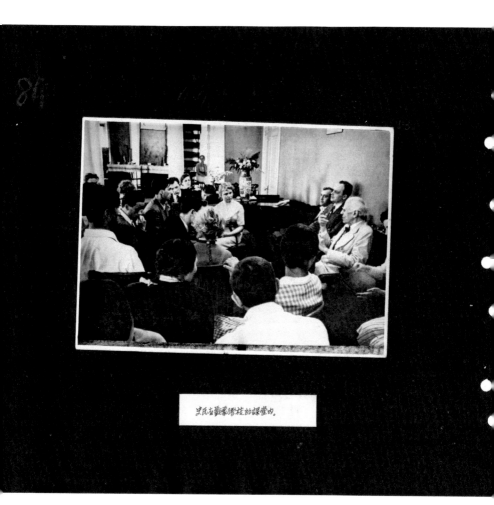

史氏在戲劇學校的課堂內。

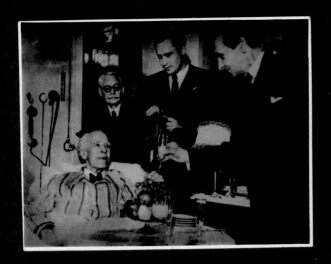

一九三八年，史氏在新搭上慶其七十五歲的壽延辰，藝術劇場同仁往賀賀。

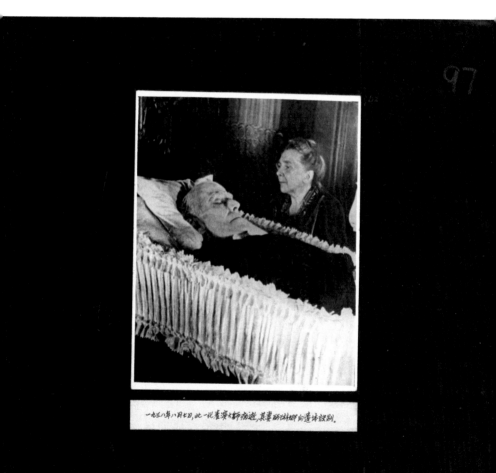

一九三八年八月七日，此一北臺漢女師病逝，其妻顧林娜向遺体訣別。

前言

　　康斯坦丁‧謝爾蓋維奇‧史旦尼斯拉夫斯基（1863-1938）是俄羅斯演劇藝術的古典現實主義傳統的承繼者和社會主義現實主義的奠基人。在五十多年的舞台實踐中，他塑造了103個有血有肉的角色，導演和指導過幾十齣戲，創立光輝的、科學的「史旦尼斯拉夫斯基體系」，給全世界進步的演劇藝術家們提供了創作上的典範。

　　史旦尼斯拉夫斯基承繼了十九世紀俄羅斯革命民主主義者別林斯基、車爾尼雪夫斯基和杜勃羅留波夫的進步的美學思想，堅持藝術必須忠於現實、不能離開人民而獨立存在，堅持要「在舞台上看見整個俄羅斯⋯⋯看見它那茁壯的生命的脈搏」。他們的民族的和民主的思想綱領，成

為他一生的藝術生活的指路標。

　　作為一個演員和導演，他在少年時代就從「小劇場」裡學習俄國表演大師們處理古典名著（格利波耶多夫、普希金、果戈里的劇本）的現實主義的創作方法。他承繼並發展了這光榮傳統，跟莫斯科藝術劇院的伙伴們一起演出了托爾斯泰、契訶夫和高爾基的劇本以及蘇維埃時代的伊凡諾夫的《鐵甲列車》。他公開宣稱自己是「史遷普金（俄國現實主義表演藝術的宗師）的後裔」，始終恪守他的「以生活和自然為鑑」的遺訓，把俄羅斯最傑出的戲劇家們所創造的不同時期的俄羅斯人的精神面貌，賦與生命，從而把古典現實主義的表演傳統，逐步發展並提高到社會主義現實主義的水平。

　　他五十多年的舞台創作生涯，確是一條迂迴曲折的道路。他承認：「從農奴制到共產主義和布爾什維主義，我經歷了燦爛多姿的生活，其間我曾不得不一次再次地改變

我的最基本的觀念。」[1]

　　他的創作是從現實主義起步的，可是這條路該怎麼走，起先他並不明確。在藝術劇院建立之初，他說過：「我以為創造的道路，是從外形的性格化達到內在情緒。」[2]因此有一個時期，他十分熱衷於追求形似的、繪聲繪色的自然主義，而另一個時期，他又走到另一極端，熱衷於追求「演員心靈上自然生長的那種不可見的、不具體的感情」[3]，摒棄表情、動作和舞台調度等一切具體的手段。有一個時期，他「又獨獨喜愛那些抽象性質的作品，為這些抽象性作品的舞台表現尋求手段與方法」，走入神祕主義的迷途，當時他感到：「脫離了現實主義，我們戲劇藝術家們感到孤立無援，喪失了腳下堅固的基礎。」[4]

[1]　見史旦尼斯拉夫斯基：《我的藝術生活》第一節。
[2]　見史旦尼斯拉夫斯基：《我的藝術生活》第二十八節。
[3]　見史旦尼斯拉夫斯基：《我的藝術生活》第五十節。
[4]　見史旦尼斯拉夫斯基：《我的藝術生活》第五十二節。

　　在這期間，「主觀主義和唯心主義的傾向曾經侵入『體系』之中。他把意識與下意識對立起來，而他顯然是偏於下意識創作的一面的。」[5]這種情況到十月革命的前夕發展得很嚴重。

　　聶米洛維奇・丹欽柯回憶道：「我們的藝術開始萎靡不振。它已經不像我們剛建立劇院時那樣蓬勃熱烈了，頂多不過尚有微溫而已。我們開始對自己，對自己的藝術失去信心。……假使沒有偉大的十月社會主義革命，我們的藝術一定早已斷送了、衰亡了。[6]」

　　蘇維埃政權一成立，莫斯科藝術劇院馬上成為國家劇場。偉大的列寧當時宣布：「如果過去有一個劇院我們應該挽救和保存下來的話，—— 當然，這就是莫斯科藝術劇院。」

　　把劇場的經營改變為社會主義的企業，可以在短期內

[5]　見卡拉什尼柯夫：《新階段的開始》。
[6]　見丹欽柯在莫斯科藝術劇院四十週年紀念會上的演辭。

完成，但，要求史氏這一群老藝術家表現蘇維埃時代的新
人新事，卻不是一朝一夕的事。史氏回憶道：「當時所發
生的大事件（指十月革命）使我們這些老頭子 ── 藝術劇
院的演員們 ── 處於不知所措的狀態，我們還不完全懂得
發生了什麼事情，但我們的政府並沒有強迫我們無論如何
都要變成紅色的，變成我們事實上所不是的那樣。我們慢
慢懂得了時代，慢慢開始發展，我們的藝術也和我們一起
正常地有機地發展。如果不是這樣，我們就會去製造那種
所謂『革命的』粗陋作品了。而我們所希望的，是以另一
種態度對待革命，我們不僅想看到人們如何跟紅旗一起行
走，而且想觀察祖國的革命靈魂。」[7]

　　史氏所追求的，不是「革命的」標貼，而是要實事求
是地了解那促進劃時代的變革的新人 ── 蘇維埃人的革命
靈魂，從而賦與真實的生命。這是一個艱鉅的自我改造工

[7]　見史旦尼斯拉夫斯基在莫斯科藝術劇院三十週年紀念會上的演講。

作，也是複雜的、對新現實再認識的工作。直至1928年十月革命十週年紀念，史氏才開始導演第一個描寫人民為蘇維埃政權而戰的劇本《鐵甲列車》。這次演出帶著蓬勃的詩意和崇高的思想，歌頌了蘇維埃人民爭取幸福和自由的英雄戰鬥！

　　在這次演出中，史氏要解決「體系」的一個新的關鍵性的問題：演員不但要對舞台形象進行慣常的心理分析，還需要作政治的分析。蘇維埃劇本幫助「體系」在思想上豐富起來。這樣，史氏的演劇學說就在新的實踐中逐步揚棄其中唯心論的成份，達到現代心理學上的科學水平。

　　史氏從不把他的體系看作一成不變的東西，他的理論隨時記錄著他的永不疲倦的鑽研心得，不斷地向前發展。在他晚年，他改變了早期親自創立而為世界許多進步劇團所效法的舊的排演程序和案頭分析的工作，提出了在形體動作中分析人物的方法。「這種方法」，據他晚年最親密的助手、藝術劇院總導演凱德洛夫闡述：「使演員

的工作具有很大的具體性。它是以人的形體生活和精神生活的完全統一為根據的，它的基礎就是演員在舞台上的形體生活的正確組織。它的目的在於通過正確的形體動作，通過形體動作的邏輯，使演員深入到為創造某一舞台形象而需要在自身激起的那些最複雜、最深刻的情感和體驗中去。」[8]

史氏逝世之後，他的體系經過他許多有才華的弟子們在話劇、歌劇、電影等各方面不斷地豐富和發展，已經成為「世界戲劇史上第一部獨一無二的完善的、有理論根據的、深刻發掘藝術創造心理的演劇學說了」[9]。

直至現在，蘇聯許多著名的演劇藝術家仍然沿著史氏的道路不斷地探索，不斷地補充新的見解，「體系」正在向前發展中！

[8]　見托波爾科夫：《史旦尼斯拉夫斯基在排演中》的序文。
[9]　見阿巴爾金：《史旦尼斯拉夫斯基體系與蘇聯戲劇》第二章。

目
次

第一篇

童年時期

「我的父親是一個有錢的製造家及商人，一家百年商店的老闆，是莫斯科純粹俄國血統。我的母親，她的父親是俄國人，她的母親是法國人，是當時彼得格勒演戲很出名的演員。」——錄自史氏的《我的藝術生活》

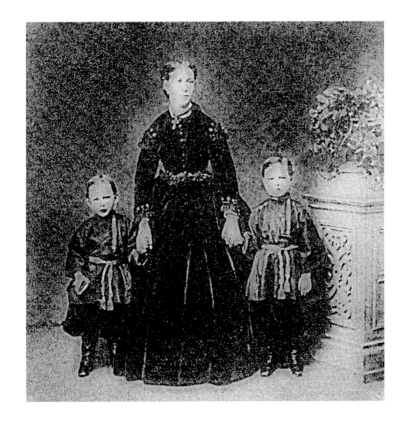

　　史旦尼斯拉夫斯基有兄弟姊妹十人（圖為史氏母親和兩個小兒子，左面是史氏，右面是他哥哥符拉基米爾），他們從小就組織一個家庭班子，其中七人（包括史氏）成長後都從事話劇或歌劇事業。

　　在兩、三歲時，史氏開始在自己家裡特設的小舞台上露臉，戲的內容是表演春、夏、秋、冬四季的更迭，史氏扮演是「冬季」一角。他披上了寬大的皮衣，戴上了毛茸茸的皮帽，一絡長鬚給吊到前額上，他呆呆地坐在地板上，不知道應該做什麼。有人遞給他一塊木片，要他假裝投到火裡。他馬上感到興趣，當真的把木片投向燭火，把台上的棉絮燒著，引起了一場騷亂，戲演不下去了。大人粗暴地把他從台上搶下來，抱進了一間房間，給他一頓痛罵。這件事一直到史氏晚年還記得很清楚。

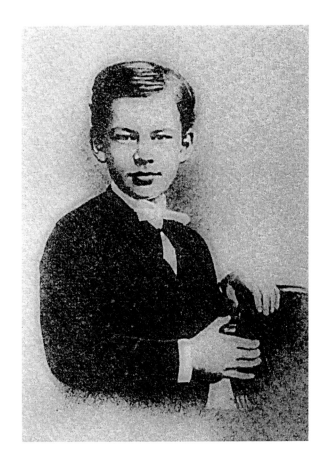

　　史旦尼斯拉夫斯基童年時，喜歡看馬戲，他跟兄弟姊妹們組成了一個「康斯坦佐‧阿歷克塞葉夫馬戲班」，舉行了家庭表演。他還暗地下過決心，長大了一定要做馬戲導演。

　　他父親跟孩子們買了觀賞義大利歌劇的季票，每季可以看四十次到五十次演出。他在這個時期從歌劇所獲得的印象，無形中培養了他的觀賞能力，使他漸漸習慣於追求美好的事物。

　　史氏認為：這些印象直到晚年還深印在他的視覺和聽覺的記憶中──他能用全部神經體系生理地感覺出來。這些印象是指導他的藝術生活的指路碑，引導他去研究發音、唸白和朗誦，使他正確地了解母音、子音、字、句、句逗的規律，使他了解唸詞、說白的藝術。圖為史氏十歲時的照片。

第二篇

學生時期

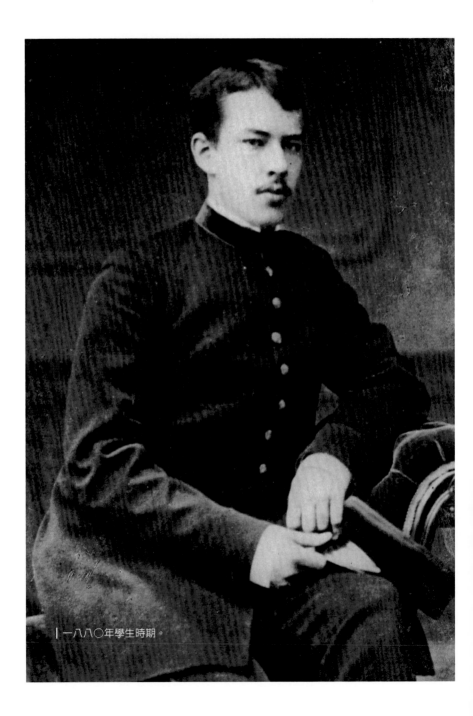
一八八○年學生時期。

　　1880年史氏當學生的時候，已經熱心鑽研演劇藝
術。他認為自己所受的教育不是得之於中等學校，而是得
之於皇家小劇院。他跟一些青年朋友組織一個小組，每當
「小劇院」上演一個新節目，他們事先就研讀劇本和有關
的文獻，樹立自己的見解，然後集體去看戲。看過之後，
大家座談觀感，拿演出的印象跟自己原來的見解作比較，
從而得到許多好處。

　　他們想演戲，於是就把家裡的一間大廳改成一個小
劇場，成立一個叫「阿歷克塞葉夫社」的家庭劇團，第一
齣開鑼戲叫《一杯茶》，史氏用全部氣力去模仿他所佩服
的皇家小劇院藝術家N ── 一個嗓子沙啞、臉部表情滑稽
的喜劇演員。史氏的嗓音本來很洪亮，卻拚命把它壓得沙
啞。他要學得很道地不走樣。

　　這個家庭班子「阿歷克塞葉夫社」，是史氏初期戲劇
活動的中心。圖為1880年學生時期的史旦尼斯拉夫斯基。

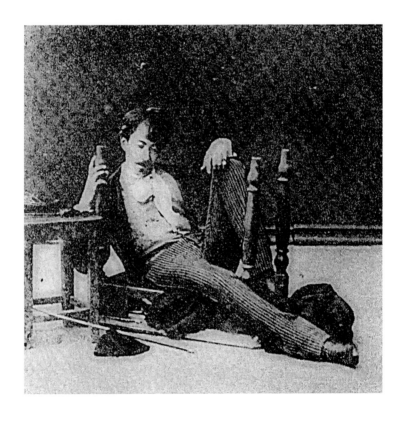

　　1881年，史氏跟他妹妹安娜和朋友排演兩個法國諷刺短劇《脆弱的琴弦》和《一個女人的祕密》。後一個劇本寫一個畫家和一個學生共同追求一個女店員，他們無意中發現這姑娘的臥室裡窩藏著甜酒；這引起了兩個青年滿心疑慮——她究竟是不是一個酒徒？一直到最後他們才弄清楚這姑娘的藏酒是用來潤髮的！真相大白之後，酒給管門人和學生喝光了，女店員偷著和畫家接吻。圖為史氏扮演的醉後的學生梅格利奧。

　　前世紀俄羅斯培養新演員的傳統方法是先用滑稽諷刺短劇來鍛鍊他們的表演技術。如果一開始就讓青年演員表演悲劇，就可能因為他們缺乏經驗而使他們的脆弱心靈受到摧殘。史氏慶幸自己第一步沒有走錯。

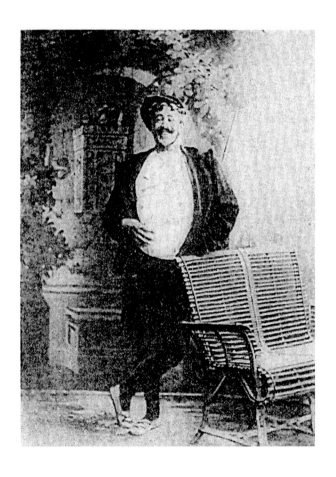

1882年春天，「阿歷克塞葉夫社」上演三齣戲：莫利哀的獨幕劇《結婚的力量》、克爾萊洛夫的兩幕劇《怪物》和法國翻譯劇《催愛劑》。史氏和他父親分別扮演《結婚的力量》中兩個主角，可是都沒演好，他自認為比較得意的是《催愛劑》中的詩人理髮師拉維爾治，他很喜歡這個角色，直至1892年為止他還不時上演這齣戲。圖為史氏扮演拉維爾治的劇照。

也就在這個時候，他父親把家裡一間大畫室改建為舞台，從此劇社的演出漸漸具備規模了。

起初史氏的父親並不怎麼喜歡戲劇。孩子們常常自己上戲院看戲，回來的時候老發現父親在茶桌邊打瞌睡。他被驚醒之後，懶洋洋地問：「怎麼，戲看得高興嗎？你們在那裡碰到許多傻子嗎？」孩子們會安靜地回答：「沒有，傻子們都待在家裡，聰明的才去看戲呢！」而現在這老頭子也受了孩子們的影響，偶爾也老興勃勃地上台玩玩票了。

第三篇
成年時期

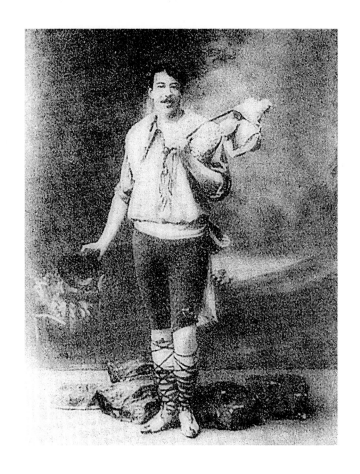

　　1884年，史氏在艾・奧蘭德的小歌劇《可愛的紅太陽》中扮演牧人畢普一角（見圖）。史氏的歌喉很不壞，可是，在表演和人物造型上，卻走上一般青年演員常犯的「展覽主義」的錯路。

　　史氏把一個整天與大自然接觸的淳樸的牧人打扮成一個「月份牌式」的美男子，給他留起兩撇俏皮的短髭，一頭鬆鬆的頭髮，穿上緊腿褲。這種漂亮扮相固然引起過一般女中學生的愛慕，可是後來他自己看到這張照片時，卻感到羞恥。他採用了千篇一律的歌劇動作，賣弄一些歌劇「情人」的俗套的花招，演得十分空虛而死板。當時他本來已經初步掌握了一些正確的東西，但是反而被這些錯誤的東西所掩沒了。

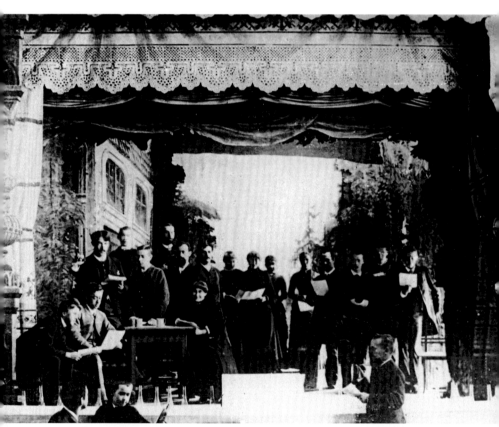

史氏和他的同志們組織一個「阿歷克塞葉夫社」（Alexeyev Circle）練習歌唱。

　　前世紀八十年代，小歌劇在莫斯科風行一時，「阿歷克塞葉夫社」也打算演出歌劇。恰好史氏的姊妹們從巴黎帶回來了當時著名歌星安娜‧余迪克主演的四幕音樂喜劇《麗麗》，於是一家人都忙著籌備演出。

　　為著要湊成一個班底，史氏四出招人，連家中稍能發音的僕人都被羅致在合唱隊裡。這些合唱隊員沒有一個能讀樂譜的，必須從頭教起，直到他們能機械的唱出他們的角色。他們從早晨七點鐘開始練習，往往要到第二天清早兩三點鐘才停止。

　　史氏認為小歌劇跟諷刺短劇一樣，是新進演員最好的梯階。圖為社員們在史家劇場裡練唱。

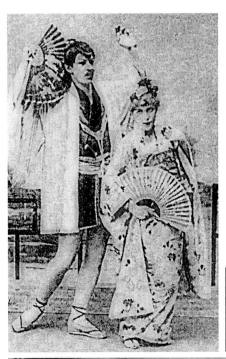

「第二年春季，我們的家庭團體準備演出吉爾伯特·蘇里紋（Gilbert - Sullivan）的小歌劇《日本天皇》（The mikado）。我的哥哥領導著這一個很艱難的演出，裝置由孔氏坦丁·柯洛文（Konstantin Korovin）負責。」──錄自《我的藝術生活》，照片中立者為史氏

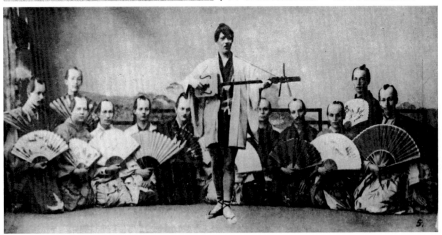

　　1887年，阿歷克塞葉夫社演出了吉爾伯特‧蘇里紋的小歌劇《日本天皇》（下圖，居中為史氏）。在整整一個冬季裡，史家佈置得像日本人家。當時恰好有一個日本雜技團在莫斯科獻技，史氏請這些日本人到家裡來教日本風俗和生活習慣。女演員們整天跪腿而坐，膝地而行；在日常生活中，大家穿起有腰帶的棉製和服，又盡量利用扇子來表達自己的心意，要把這種東方的習慣，移植到自己身上。

　　這次的演出創造了自己的新穎的風格，表現了相當道地的日本風味。作為導演，史氏是成功的；作為演員，他還沒有放棄那庸俗的、歌劇式的表演：他在日本小歌劇裡還是想一顯漂亮的義大利歌星的身手（上圖）。

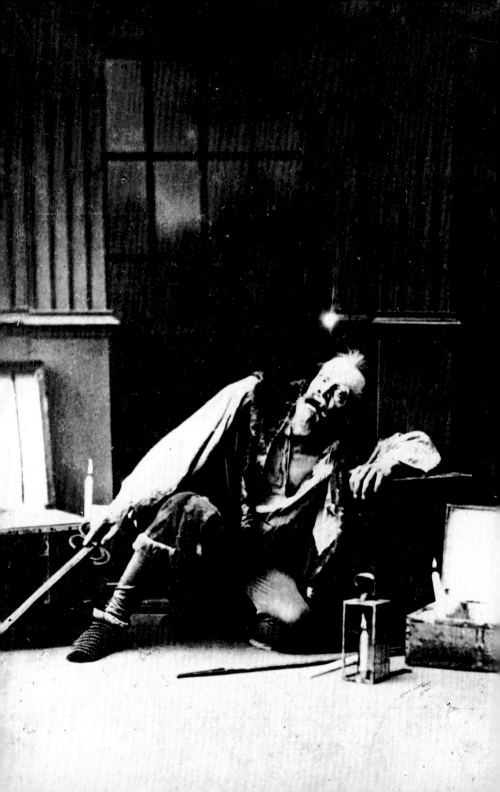

　　1888年仲冬，史氏和當代名導演費多托夫創辦了藝術文學協會，在成立大會上演出了普希金的《慳吝武士》和莫利哀的《喬治‧黨丹》。這個協會的成立是史氏藝術生活中一件大事。

　　《慳吝武士》寫古時候一位男爵──守財奴，夜夜跑到祕密銀窖裡去存錢，他為每一塊新添的金幣而歡喜，但又擔心死後這些財富會失散。史氏扮演守財奴一角（見圖），遭遇到一個創作上的難題：導演費多托夫對這角色的想法跟他不一樣。史氏想以一個漂亮的男中音為模特兒，而導演的想法卻接近古畫中一位風燭殘年的神經質老人的肖像。兩種截然不同的形象在他心裡衝突，像「兩個熊住在一個洞穴裡打架」。這一次的演出雖然成功，但史氏經受了創作上一次極大的痛苦。

「一八八八年冬天，我們的『藝術文學協會』初次問世。……在初春的時候，我們早經決定以普希金的《慳吝武士》（Miser knight）和莫利哀的《喬治‧黨丹》（George Dandin）這兩齣戲為『藝術文學協會』的劇場開幕。我以為業餘劇人們再沒有選擇了比這更難的戲。」──錄自史氏的《我的藝術生活》，史氏扮演《慳吝武士》的男爵

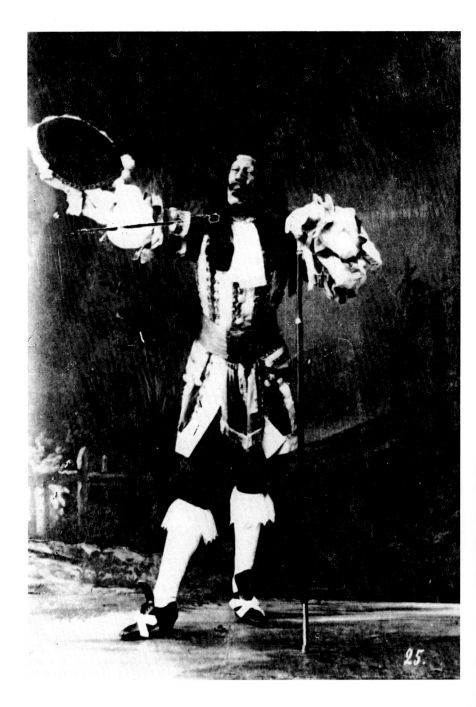

25.

在藝術文學協會成立會上演出的第二個節目是莫利哀的《喬治‧黨丹》，史氏扮演其中的索丹維爾一角（見圖）。

長久以來，各國演莫利哀的戲都有一套千篇一律的公式，即所謂「莫利哀傳統」。導演費多托夫想用真實的、富有生命的創造去摧毀它。

在排演中，史氏體會到演喜劇尤其是演莫利哀的喜劇首先要嚴肅、認真。無論劇中人如何愚蠢可笑，演員一定要真誠地相信他的一切行動是合情合理的，無可非議的，只有通過演員的真實體驗，真正的喜劇性才會透露出來。

在化妝彩排時，史氏偶然在面部抹了一筆，臉上突然現出一種生動的、喜劇性的神態。他從這裡得到啟發：過去對角色的一些模糊不清的想法，一下子變得清楚了；過去認為邏輯性不強的一些思想行動，一下子都變得真實可信了。由於這種偶然的觸機，史氏把這個角色創造得很成功。

| 史氏扮演莫利哀喜劇《喬治‧黨丹》的Sotanville，日期：一八八八年。

　　1888年，藝術文學協會又上演畢笙斯基的《痛苦命運》，史氏扮演了農民阿那尼・雅可夫列夫一角（見圖）。這齣戲寫阿那尼因事到彼得堡去了，他的妻子跟一位鄉紳相愛，生下一個孩子，鄉紳要求把孩子接回去。阿那尼突然回來，明白一切的經過，憤怒地拒絕了他的要求。但當鄉議會決定強迫阿那尼交出孩子時，他一斧頭把孩子劈死。最後阿那尼被判決充軍到西伯利亞去。

　　在這齣戲裡，史氏學會了在台上控制一切不必要的表情和動作的方法。他開始感到自己的魁梧的身體在台上能夠像根植在土地中似的穩定，從而在內部產生了信心和力量。在生理上有了真實感和信念，就產生內心的真實感和信念，演員的情緒就奔放出來，為角色的目的而服務。

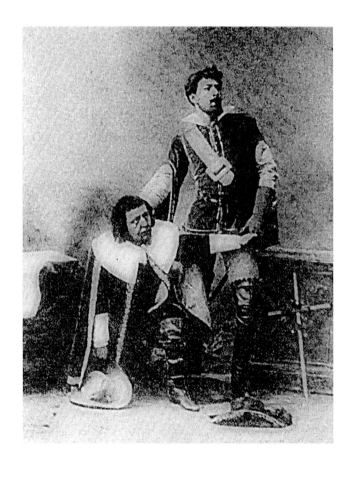

　　史氏在《痛苦命運》中摸索到的一些新的表演方法並沒有鞏固，他在普希金的「石客」中穿上西班牙靴子、佩上巴黎造的寶石柄的寶劍，扮演唐・卡洛斯和唐・璜一類美男子時，他千辛萬苦得來的一些收穫一下子都不知去向，剩下的只是虛假的造作。他的唐・璜（即圖中立者）雖然博得不少女學生的讚美，可是他自認在藝術上是「倒退了至少十步」。

　　從這次經歷中史氏得出一條教訓：一個年輕演員在成長時，最大障礙就是性急，功夫還沒有成熟就急於演大主角和著名的劇中人，這樣不僅招致失敗，還會摧殘他的脆弱的心靈。

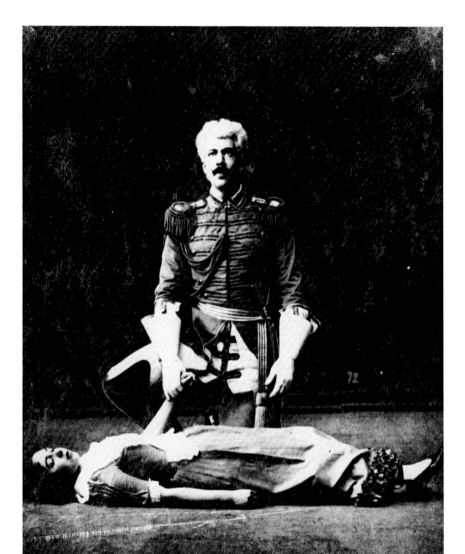

史氏扮演席勒（Schiller）的《陰謀與愛情》（Villiany and Love）中的費丁朗（Ferdinand）；其夫人瑪麗亞·李琳娜（Maria Lilina）扮演羅易莎（Luise）。

　　席勒的《陰謀與愛情》是寫德國貴族費丁朗和市民階級的羅意莎的相愛，由於階級懸殊，終至鬧成悲劇。史氏扮演費丁朗，而羅意莎一角則由一位新近加入該會的業餘演員蓓麗弗茲契柯娃擔任。她冒著世俗的攻擊來參加這次演出，從此她在李琳娜的藝名下成為當時俄羅斯名優之一。

　　這次演出帶來一件好事：男女主人公在戲裡鬧的是悲劇，可是在現實生活中卻出現了喜劇，人們發現史旦尼斯拉夫斯基和李琳娜在戲裡吻得非常自然。等戲一演完，便有自告奮勇的媒人居間撮合，在1889年7月5日，他們結了婚。圖為《陰謀與愛情》最後一場，史氏扮演的費丁朗跪在被毒死的羅意莎的屍體之前求她恕罪。

「羅易莎一角由蓓麗弗茲契柯娃（M. P. Perevoshchikova）來扮演，她的舞台名字叫李琳娜，是一位業餘女演員，她不顧世俗的見解，來跟我們一道演戲。似乎我們互相戀愛了，但還不知道是在愛著，而是由旁觀者告訴我們的。我們互吻得太自然了，我們的祕密便在觀眾之前公開了。在這個演出中，我少用技巧而用直覺，但不難猜出啓著我們的，是愛波羅或海門。季節終了時，我宣布是新郎了。在這種情形下，《陰謀與愛情》真成為一齣陰謀的戲劇。」——錄自《我的藝術生活》

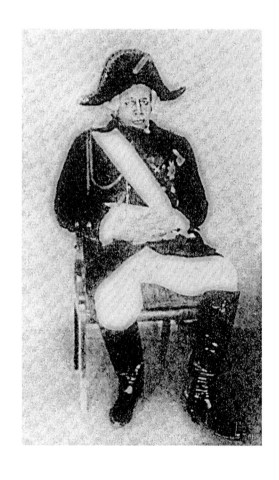

　　1890年，史氏扮演畢笙斯基的《竊法的人》中的總司令伊姆興（見圖）。這位年紀老邁的司令官奉命出征，把他年輕的妻子託付給他的弟弟。這位少婦偷偷地愛著另一個年輕的軍官，事情給小叔發現了，威脅他嫂子委身於他，否則他就要揭發。這時恰好老司令祕密地回到了家裡，發覺一切隱情，他把他妻子和軍官抓起來，私設公堂審訊。他岳父為著救自己的女兒，致命地打傷了老司令。臨死之前老司令表示懺悔，願意成全少妻和軍官的戀愛。

　　史氏為著創造老司令伊姆興的形象，曾經仔細研究過真實老人說話走氣的口腔變化，研究過老人行動遲鈍的生理上的因素，並發明一些具體方法在自己的軀體上體現出來。同時史氏還發現創造性格角色的一些普遍性的規律：「當你演老年角色時，你要尋找他年輕的地方。當你演青年人時，要尋找他老成的地方……」

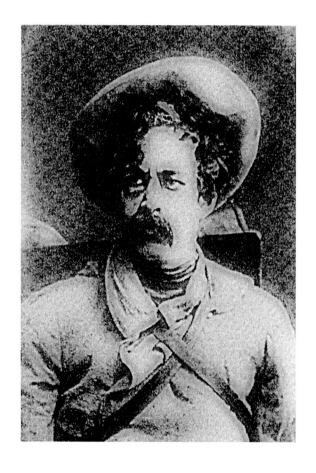

　　在奧斯特羅夫斯基的喜劇《森林》裡，作者揭發了俄國貴族地主的荒淫無恥的生活──富孀古梅茲卡雅已經五十多歲了，還放蕩不檢，追求一個尚未畢業的中學生；另一方面作者又帶著無限深厚的同情，描寫了當時戲劇演員們的悲苦遭遇和他們高尚的志趣，史氏扮演的尼沙斯特里夫采夫就是其中一個（見圖）。

　　尼沙斯特里夫采夫是一個背著一包服裝道具、提著粗手杖，一年到頭餓著肚子東奔西走、到處趕「搭班子」的悲劇演員，但他對自己的職業卻有自豪感。他說：「你說我們是戲子？不，我們是藝術家，高貴的藝術家。你們（貴族）才是戲子。我們要愛就愛，要不愛就爭吵或大打一場；要幫忙就連最後一文血汗錢都拿出來。你們呢？你們一輩子在談社會福利，談人類愛。可是你們做了些什麼？你們養活了誰？你們只讓自己快活。你們才是戲子，是小丑！」

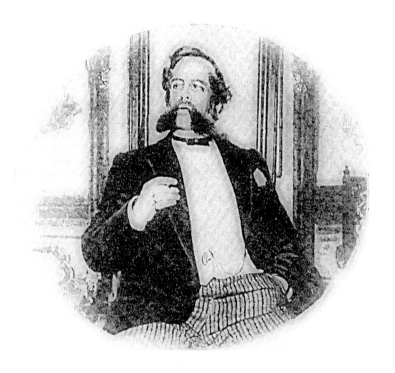

　　藝術文學協會在1891年演出托爾斯泰的劇本《文明
的果實》這是史氏在話劇領域中第一次正式擔任導演，同
時他還扮演茲維茲烏謝夫一角（見圖）。這個戲的演出
很成功，但他所走的藝術道路不是一條康莊大道。他的
導演工作並不是如後來眾所周知那樣從「體驗」著手，而
是從設計出一些真實的、外觀動人的舞台設計著手。他通
過這些具體的手段來造成一個外觀真實的環境；環境的真
實喚起他的真實感，真實喚起情緒，情緒引導對角色的體
驗——這是一條從外形進到內心的道路。史氏認為這不是
最正確的道路，但卻是行得通的，可以容許的道路。

　　史氏指導演員的方法也是一樣的：他「教」演員表
演。除了這個辦法之外，他當時不知道還有別的做法。

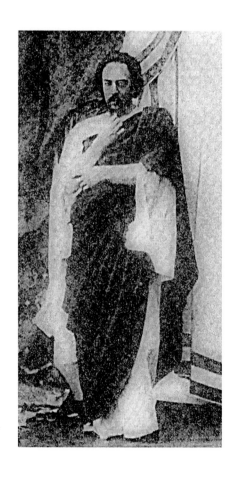

　　《烏里爾‧阿柯斯泰》是寫一個哲學家寧願犧牲愛情來堅持自己的信仰的故事，史氏導演、並扮演哲學家阿柯斯泰（見圖）。這個角色一方面是一個「哲學家」，另一方面又是一個「情人」。史氏表現哲學家頑強地堅持信仰的一面時，往往很成功，但一到愛情的場面，他又照例流於軟弱、女性化、華而不實。

　　這齣戲演出於1895年，以它的富麗的服裝，鮮明的環境氣氛，偉大的群眾場面轟動整個莫斯科。史氏承認這些手法是受了前此來俄公演的德國梅寧根劇團的影響。阿歷山大洛維奇大公爵夫婦也聞風親臨觀劇，此後劇場天天滿座。

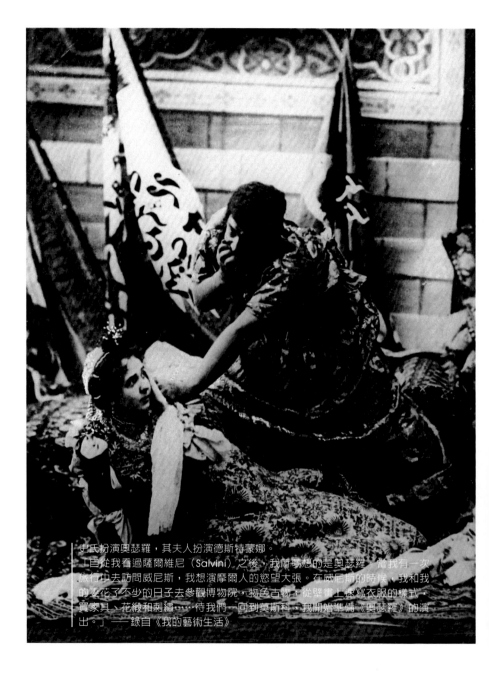

史氏扮演奧瑟羅，其夫人扮演德斯特蒙娜。
「自從我看過薩爾維尼（Salvini）之後，我所夢想的是奧瑟羅。當我有一次旅行中去訪問威尼斯，我想演摩爾人的慾望大張。在威尼斯的時候，我和我的妻花了不少的日子去參觀博物院，物色古物，從壁畫上迷寫衣服的樣式，買家具、花緞和刺繡……待我們一回到莫斯科，我開始準備《奧瑟羅》的演出。」──錄自《我的藝術生活》

　　自從史氏看過義大利名優薩爾維尼演《奧瑟羅》之後，他做夢都想嘗試一次。當他夫婦倆漫遊威尼斯時，曾花了許多時間參觀博物館，蒐集古物，購買服裝道具，他甚至還找到一個真的阿拉伯人來作模特兒。

　　這齣戲在1896年上演。在演出中，史氏開始真正體會到奧瑟羅的內心生活的複雜。誰都知道奧瑟羅在戲裡的感情主要是嫉妒，但，從他出場時心中充滿著初戀的歡愉，漸漸到他在不知不覺中滋生了嫉妒，再發展到妒情的頂點——要掌握這條步步增強的線索，不是輕而易舉的事。

　　當時史氏具備了一定的技術，前半部戲演得相當好，但由於沒有掌握妒情的遂步發展的線索，以後就不能駕馭情緒的發展，反而為情緒的自發性所簸弄，結果自己弄到聲嘶力竭，而觀眾卻不為所動。基於這次的教訓，史氏再次告誡年輕的演員們：不要過早去演心理複雜的角色。圖為《奧瑟羅》的劇照。史氏扮演奧瑟羅，他的愛人扮演德斯特蒙娜。

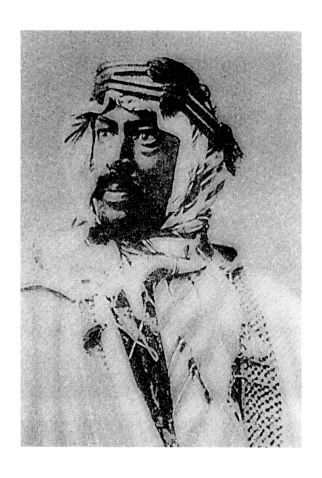

　　《奧瑟羅》演出時，當代的表演大師羅西有一天晚上來看戲，第二天約史氏去看他，談談他對這次演出的觀感。

　　羅西不贊成這齣戲的五光十色的佈景、服裝和導演手法，這些花招奪去了觀眾的注意，反而使他們忽略了演員。他認為史氏的表演天賦條件很好，可是就缺乏「藝術」。

　　「我從什麼人那裡去學習那種藝術呢？」史氏著急地問。

　　「要是你身邊沒有可以信賴的大師的話，我可以向你推薦獨一無二的一位老師。」羅西答。

　　「他是什麼人？」史氏追問。

　　「你自己！」羅西作了微妙的表情，結束了談話。

　　圖為1896年史氏扮演奧瑟羅的劇照。

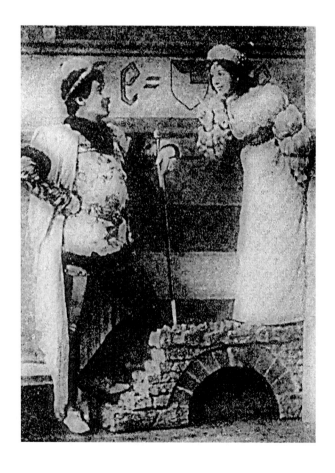

　　史氏在表演悲劇《奧瑟羅》遇到挫折後，便轉個方向乞靈於喜劇，演出莎士比亞的《無事生非》。這齣戲寫兩個青年男女都憎惡戀愛，反對結婚，見面時互相挖苦，不留情面。史氏夫婦在1897年扮演這一對歡喜冤家（見圖）。

　　劇中男主角貝納迪克是一個樂天的、機智的、小巧玲瓏的人物，而史氏生來就是一條魁梧奇偉的、穩重厚實的大漢子。為著補救這個矛盾，他決定把角色處理成一個一腦門子只想打仗立功的、不解風情的魯男子，他憎恨一切女人。可是這一來人物給演得變了樣，他不得已，只好搬出從前演小歌劇時的老套。

　　在導演方面，史氏把這齣戲的歷史的和地方的色彩處理得很成功：他把遊義大利古城所見到的一些十六世紀的、古色古香的風貌移植到舞台上，讓觀眾「生活在那裡，就跟生活在家裡一樣」。

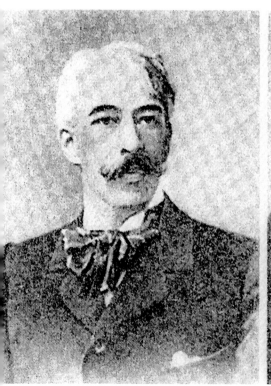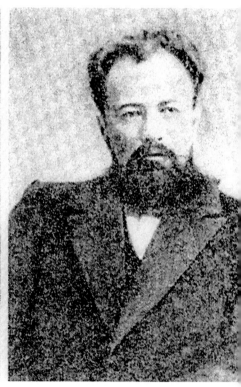

　　1897年6月22日，史旦尼斯拉夫斯基收到聶米洛維奇·丹欽柯一張便條，約他到斯拉維揚斯基飯店去談話。他們從沒有碰過頭，見面之後，暢談當代俄羅斯戲劇藝術的得失，愈談愈投機，最後他倆提出要共同建立一座嶄新的劇院。這次會談從第一天下午二時開始，到第二天清早八時，足足談了十八小時；起先是在飯店裡談，到夜裡他們挪到在莫斯科近郊史氏的別墅裡，一直談到天亮；舉凡關於劇院的藝術理想、組織計劃、演出節目、技術設備以至於舞台道德等等，沒有一個問題不談透。當時兩位大師訂下一個協議：「劇院中文學的否決權屬於丹欽柯，藝術的否決權屬於史旦尼斯拉夫斯基。」左圖為史氏，右圖為丹欽柯，攝於1898年。

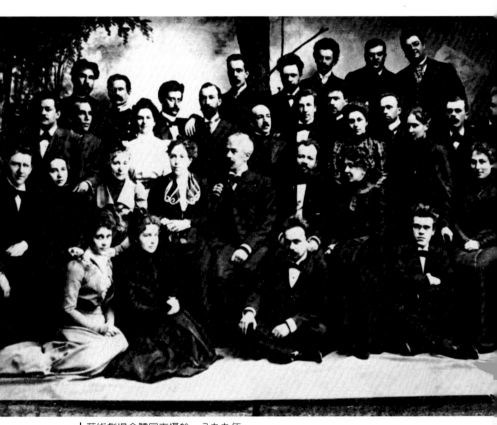

藝術劇場全體同志攝於一八九九年。

　　要建立一座嶄新的劇院，需要一批具備新藝術理想的幹部。以史氏夫婦為首的藝術文學協會中的一部分業餘演員，會同丹欽柯所領導的音樂戲劇學校的一部分畢業生合組成一個班子──在戲劇學校的學生中，如梅耶荷德、莫斯克文、克妮碧爾等演技都很卓越。梅耶荷德在當時，就顯出很有才華，丹欽柯稱讚他「無論什麼角色都演得一樣的好，一樣的確切」。

　　史氏和丹欽柯起初把建立劇場的消息瞞住青年們。克妮碧爾在《回憶錄》中寫道：「含糊的、但使人激動的謠言已經傳來，說在莫斯科要創立一個不太大的、『特別的』劇場……假如創立劇場的夢想能夠實現，我們可能被留在這劇場裡。於是我們也謹慎的保藏著這個祕密。」當時在外面搭班的莫斯克文也悄悄地對丹欽柯說：「我差不多每夜都夢見你們的劇院……」

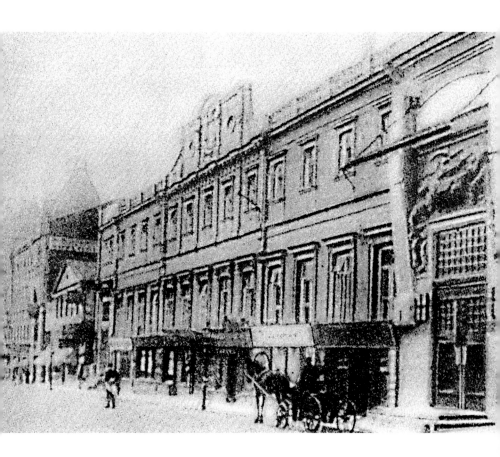

　　莫斯科藝術劇院的建立，在世界戲劇史上具有偉大的革命意義。當時史氏公開地向劇場中一切傳統的現象宣戰：「我們反對庸俗的表演方式，反對劇場性，反對假悲哀，反對舞台腔，反對過火表演，反對惡劣的演出方式，反對因襲的佈景，反對破壞藝術統一性的『明星制度』，反對當時正在俄國舞台上根植的輕率而無聊的節目。」

　　1898年10月14日（新曆是10月27日），莫斯科藝術劇院開幕了。在開幕前一個晚上，史氏和他的摯友大歌唱家夏里亞平坐在戲院的包廂裡，商量前幕該怎麼個縫法。他們一夜捨不得睡，一心等候著這暗綠色的幕升起。這幅幕，在他們看來，好像注定了將要帶來革新的演劇藝術……

　　莫斯科藝術劇院第一齣開鑼戲是Ａ・Ｋ・托爾斯泰寫的歷史劇《沙皇費多爾》。由於政治上的原因，這齣戲被禁演了三十多年，這次經過丹欽柯多方交涉，才領到「准演證」。

　　莫斯科的觀眾對這齣戲表示熱烈歡迎，丹欽柯以為原因在於：第一，大家對一個禁演多年的劇本感到極大的興趣；其次，是觀眾對於本國的歷史很熱衷；再，這齣戲的服裝在史氏夫人監製下，設計得很出色，用的全是出色的刺繡，像是博物院的古董；裝置設計得新穎而富麗堂皇，這些足以嚇倒觀眾。但是，最主要的還是因為他們帶來一種嶄新的、真實的演劇藝術。圖為莫斯科藝術劇院公演《沙皇費多爾》時的海報。

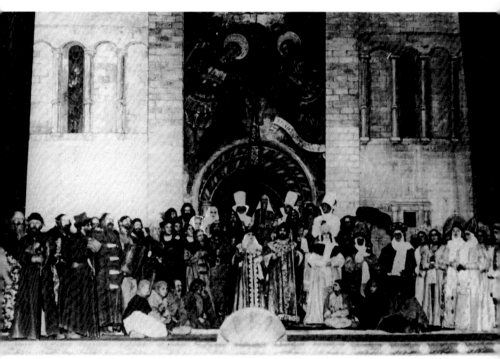

莫斯科公共藝術劇場開幕——《沙皇費多爾》第五幕。
「開幕的一天終於來到了⋯⋯參加工作的全體人們，都十分明瞭我們的第一次演出正好比我們把整個前途攤在一張紙牌上。在那天晚上，我們要不是邁進了『藝術』之門，便是那扇門仍在我們面前關閉著。⋯⋯我們劇場的幕第一次升起時是在一八九一年十月十四日演出A.托爾斯泰的悲劇《沙皇費多爾》（Tsar Fyodor）。演出者為史氏，裝置由西莫夫（Viktor Simov）擔任。這劇本開首一句台詞是：『我對這一個任務有無限的希望。』在當時這句話似乎有意味深長和預兆之感。」——錄自《我的藝術生活》

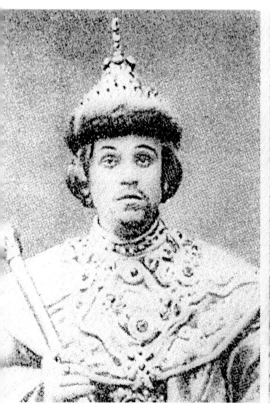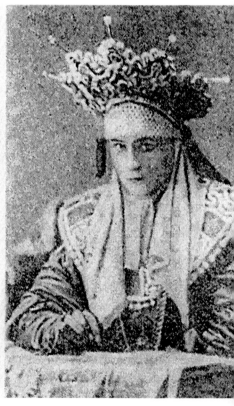

　　《沙皇費多爾》的演出給俄羅斯發掘了兩位表演天才：一位是演費多爾的莫斯克文（左圖），一位是演皇后伊林娜的克妮碧爾（右圖）。

　　在這齣戲初排階段，莫斯克文的表演並不能使導演史氏滿意，他打算要換演員，可是丹欽柯堅持不換，他把莫斯克文帶到一間僻室裡，關起門給他單獨排演。

　　就是這同一個莫斯克文，在獻演的初夜，獲得意外的成功，史氏高興得哭了。看過他這齣戲的觀眾說：「忘記你所有認為出名演員的名字吧！可是你卻要記住莫斯克文！」

　　伊林娜皇后是克妮碧爾處女作。她把這個角色表現成「聰明、堅定和溫良的女性性格的稀有的綜合」。契訶夫看了她的戲後寫信給報館：「在我看來，伊林娜好極了──好得叫人喉頭發癢！」三年之後，她成了契訶夫夫人。

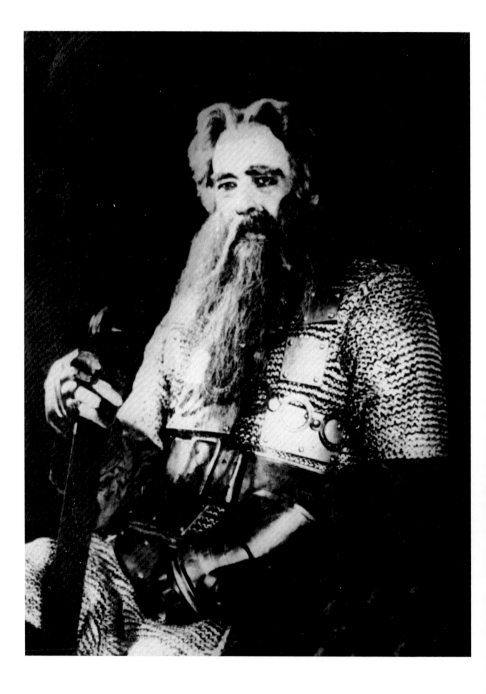

　　史氏在《沙皇費多爾》裡除了充任導演之外，還扮演叛亂的貴族樹伊斯基公爵（見圖）。為著掃除當時俄國舞台上扮演貴族的公式化表演，史氏常常為演員們作示範表演，他以為這是幫助經驗缺乏的演員們的可靠辦法。他把角色外型看得很重要，許多排演時間都用在試穿服裝、靴鞋、「胖襖」，貼髯鬍，裝假髮，研究盔帽等等，他希望通過這些試驗找到表達人物性格的正確形象。

　　史氏後期的方法就跟這個不同了。例如他處理樹伊斯基率領貴族們陰謀叛亂時，他先請歷史專家給演員們作歷史報告；他向每個演員提出十幾個問題，要他回答為什麼和怎麼擁護樹伊斯基、反對沙皇；他幫助演員清理角色的歷史；他把一些志趣相近的角色編作一個個「小組」，使他們能夠單獨便宜行事；他根據各組不同的性質而規定各組在叛亂中的地位，等等。經過這些周密的、全面的準備之後，他要求演員們在排演時即興地、機動地表演。

| 史氏扮演《沙皇費多爾》中的伊凡‧樹伊斯基親王（Prince Ivan shuisky）。

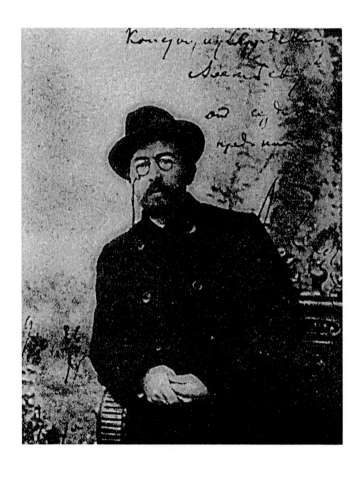

安東・巴甫洛維奇・契訶夫是俄羅斯偉大的現實主義作家。他的劇本猛烈地抨擊了當時表面上是幸福安寧而實質上是庸俗腐朽的俄國社會，他的風格簡潔樸素、詩意濃鬱，是世界戲劇文學的奇葩。

許多批評家說，藝術劇院因上演契訶夫的劇本而成名，它的歷史應從《海鷗》的演出算起。

在藝術上，契訶夫之所以與史氏和丹欽柯結成不解緣，不是偶然的。丹欽柯寫道：「我們生活在同一個時代，接觸同一樣的人物，參與在同一樣的環境中間，因而也就被同一樣的理想所感召。契訶夫作品裡的新色彩、新節奏、新語言之所以能在我們心靈上發生強烈的反應，其故在此。」

契訶夫劇本《伊萬諾夫》、《海鷗》、《萬尼亞舅舅》、《三姊妹》、《櫻桃園》都先後在藝術劇院演出。由於《海鷗》所獲得劃時代的成功，那展翼飛翔的海鳥從此成為藝術劇院的院徽。圖為契訶夫贈給史氏的照片。

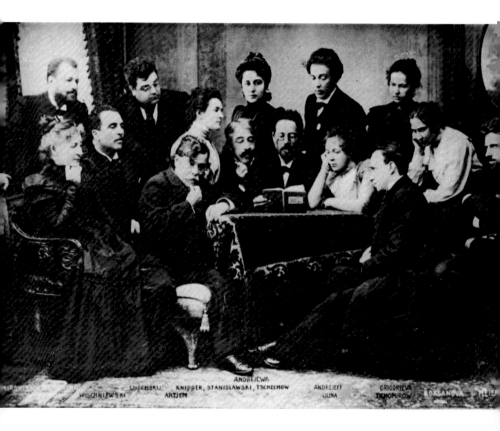

契訶夫向藝術劇場的演員們朗誦所作《海鷗》留影──
藝術劇場的演出大體可分為三條線：一是歷史人情劇如《沙皇費多爾》之
類；二是直覺與感情的線，如《海鷗》之類；三是象徵與幻想的線，如《青
鳥》之類。

　　《海鷗》在莫斯科藝術劇院上演之前，曾在彼得堡的亞歷山大劇院演出，結果失敗。契訶夫懷著痛苦的心情，在涅瓦河刺骨的寒風中徘徊了一夜，他發誓說：「活到七百歲也不再寫劇本！」

　　丹欽柯把《海鷗》的上演權要了過來，可是契訶夫仍然沒有信心，他親自為導演和演員們朗誦劇本（見圖），力圖使參加創作的人們不致誤解他的真意──這個做法後來成為藝術劇院的規例。

　　契訶夫的劇本為莫斯科藝術劇院的藝術、首先為史旦尼斯拉夫斯基的藝術開闢了一條前未經歷的新路。史氏寫道：「為了藝術地演繹契訶夫，我們創造了一種技術和各種方法。契訶夫給舞台藝術以內在真實，這種內在真實，便是作為日後被稱作『史旦尼斯拉夫斯基體系』的那種東西的基礎。這體系必須通過契訶夫才能完成，或者說，這體系是達到契訶夫的一道橋梁。」圖中左第一人是丹欽柯，中排左第四人是史氏，第五人是契訶夫。

　「從直覺與情感的線上說，我們這一組中的第一個演出是契訶夫的《海鷗》（The Sea gull）。假如說歷史人情劇的線已經把我們引向外在的寫實主義，那麼直覺與情感的線卻引我們向內在的寫實主義，我不贅述契訶夫的作品，因為這是不可能的。他們的神韻不可言傳，而卻寄託在含蓄或沉默中，或在演員的眼神及其內在情感的探討中。」──錄自《我的藝術生活》

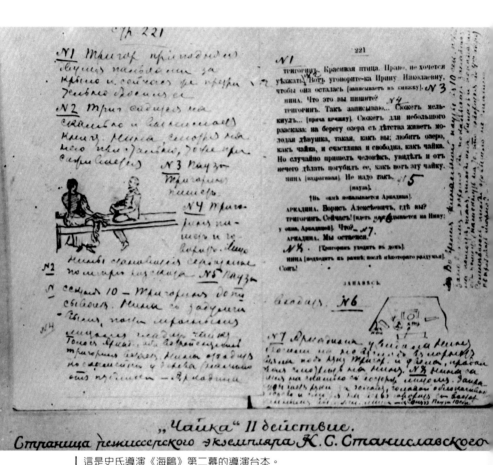

「Чайка" II дѣйствие.
Страница режиссерского экземпляра К. С. Станиславского

這是史氏導演《海鷗》第二幕的導演台本。

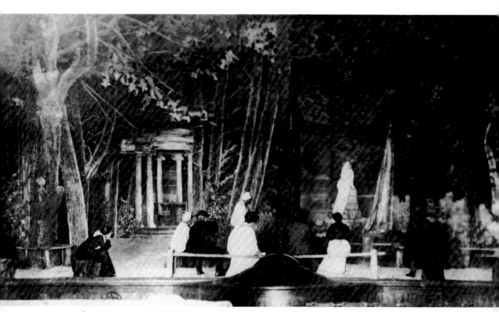

　《海鷗》第一幕的舞台面，裝置者西莫夫。

　　《海鷗》在1898年10月24日演出。長久以來，劇壇流傳著許多關於這齣戲的獻演初夜的動人傳說。

　　第一幕的導演設計是很大膽的。幕一開，是夏天的黃昏，臨近舞台的最前部和正中近腳光處，橫擺著一條俄國農莊特有的長凳，劇中人三三兩兩地坐在那裡，背向觀眾，看不到演員的臉（見圖）。這樣的處理是直接向當時的舞台傳統挑戰，但觀眾很快地為台上的真實氣氛所吸引。

　　第一幕演完，觀眾為劇情所吸引，整個戲院是一片死一般的寂靜。演員們以為又告失敗，都帶著沉重失望的心情，沒精打采地走向化妝室去。突然間觀眾席中爆發出一陣吼叫，幕拉起來了，演員們起先不知道怎麼回事，嚇得驚惶失措，茫然地向觀眾張望，好久才清醒過來。幕升起又落下，落下又升起，大家驚喜交集，將信將疑，連謝幕禮都忘了。

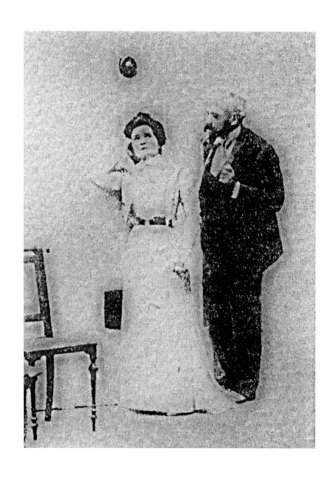

　　《海鷗》寫一位中年的、享有盛名的女優愛上一位時髦作者特里‧果林，他們在藝術上和生活上都是一對墨守成規、自命權威的俗物。女優有個兒子很有才華，寫了一個形式和內容都很新穎的劇本，由他愛人妮娜演出，想不到那劇本卻受到他母親無情的嘲笑。妮娜也開始看不起她愛人的創作，發瘋似的追求特里‧果林。後者跟她養了一個孩子之後又拋棄她，仍舊跟女優在一起。契訶夫在這戲裡沉重地鞭撻庸俗的藝術家，歌頌那在侮辱與損害中重新站起來的、像「海鷗」似的冲天飛去的妮娜。

　　史氏扮演特里‧果林 ── 他「是一個聰明、簡單、有點憂鬱的人，很文雅，還沒有四十歲已經很出名了。漂亮，有才氣，可是，讀過托爾斯泰和左拉的，大概誰也不願意再看一點點特里‧果林的了」。圖為《海鷗》第三幕特里‧果林向女優（契訶夫夫人克妮碧爾飾）告白他愛上妮娜。

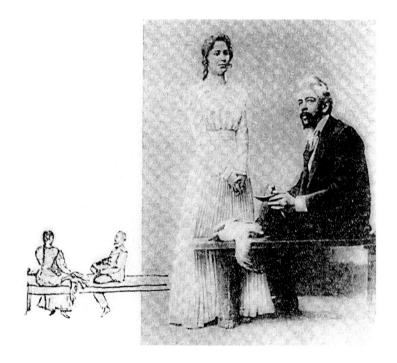

　　在《海鷗》裡，史氏的導演工作比他的演員工作做得出色。他自己承認：「特里‧果林一角不是我能勝任的。」起先他所想像的特里‧果林是一個衣冠楚楚的體面人物，和契訶夫的想法不一樣。有一次契訶夫提到特里‧果林「應該有一雙破鞋和一條花格子褲」，史氏老想不通。事後一年多他演這角色時，重新捉摸作者的話，忽然一下子了解他的意思：「當然，特里‧果林的鞋子必須是破的，他並不是一個漂亮的小伙子！」他之所以能吸引純樸天真少女如妮娜之流的傾心，首先因為他是一個「作家」，寫過一些多愁善感的作品，而不是因為他「衣冠楚楚」──這個角色的諷刺性就在這兒。左頁圖右為《海鷗》第一幕中特里‧果林和妮娜談論著被打死的海鷗。它正是史氏的《導演設計》在演出中的體現。（見左頁圖左）

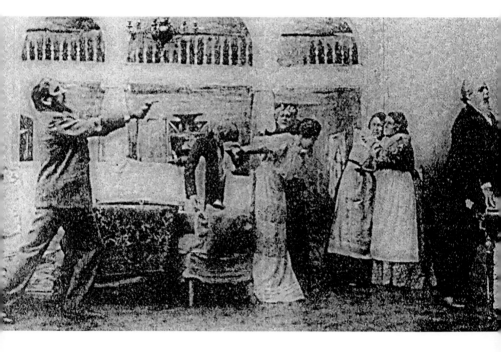

　　《海鷗》演出成功以後，全俄國的戲院都在爭奪契訶夫的另一劇本《萬尼亞舅舅》，這個劇本結果為皇家小劇院所得。該院藝術領導看過劇本之後，要求作者改寫第三幕中萬尼亞舅舅開槍射擊西里勃里亞可夫教授的那一段戲。契訶夫氣紅了臉，把劇本抽回，交給藝術劇院。1899年10月26日這個劇本在藝術劇院首次演出。

　　這齣戲寫一個沒有真才實學的教授專靠自我吹噓贏得世人尊敬，他前妻的母親、妻舅萬尼亞和前妻之女索妮亞尤其崇拜他。他們一直在農間辛勤耕作，省吃儉用，心甘情願把全部勞動所得寄給他，讓他專心研究學術。後來教授退休回鄉，漸漸露出無賴的真相，他要把他前妻名下的產業賣掉供他揮霍，萬尼亞這才看清這個無恥小人的真面目，自恨半生受騙，拿槍來要打他。後來經不住這騙子花言巧語的哄騙，萬尼亞心軟了，又答應給他效勞。閉幕時，一切都跟從前一樣……。圖為萬尼亞舅舅開槍射擊教授。

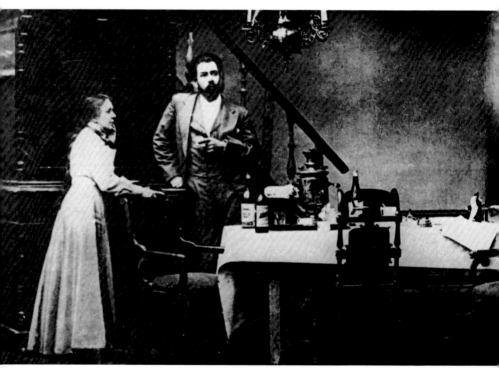

契訶夫名劇《萬尼亞舅舅》第二幕舞台面，由史氏與丹欽柯導演，日期：
一八九九年。

　　史氏在《萬尼亞舅舅》裡扮演阿斯特洛甫醫生，他是劇中一撮灰色人物中間的一株長青樹。教授前妻之女索妮亞愛上他，教授的年輕後妻也偷偷愛上他。她們在私下談論他說：「他什麼都懂，什麼都會。他能治病，又能培植森林。……哪怕他剛剛種下一棵樹的秧子，就已經想像到這棵樹在一千年以後的樣子了，他已經在夢想著全人類的幸福了！」、「他成天替貧苦的老百姓治病，成天冒著大風雪在公路上爛泥漿裡跋涉……」、「一個人在這樣的環境裡，一天接一天地工作著，到了四十歲還居然能保持著自己的純潔和清醒，可真是太不容易的啊。……」阿斯特洛甫是契訶夫筆下一個理想化的人物。

　　可是這棵長青樹也沾上一點灰色。他向索妮亞告白：「我工作得太過度了，我的情感也磨得遲鈍了……我誰也不愛，只有美貌還能吸引我一下，叫我的頭腦只昏上一天……然而那不是愛，不是真正的一往情深……」圖中，阿斯特洛甫正向索妮亞這樣說。

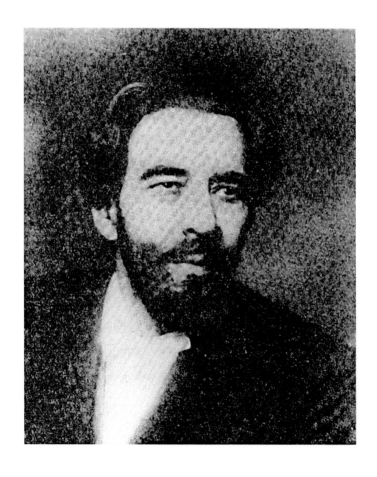

　　作為導演和演員的史氏，總希望多多傾聽作者的意見，可是契訶夫生性羞澀，在排演他的劇本時，往往只說出片言隻語，叫別人一時不易領會他的真義。有一回契訶夫看過《萬尼亞舅舅》演出後，對第四幕尾阿斯特洛甫離開農莊的一場提了一點意見說：「他吹口哨的。聽著，他吹口哨的呀！萬尼亞舅舅在哭，但是阿斯特洛甫卻吹口哨！」史氏想了好久，不明白他的意思。後來在一次演出中，他想起契訶夫的話，吹起口哨來。這一下，他覺得吹口哨是真實的，阿斯特洛甫必須吹口哨。他此刻進一步體會到阿斯特洛甫的心情：這個人現在對人、對生活已經完全失去信心了，變成一個玩世不恭的人，對什麼都不信賴。他要吹口哨！他什麼都不在乎，誰也不能把侮辱或損害加在他身上！圖為1919年史氏在《萬尼亞舅舅》裡扮演阿斯特洛甫。

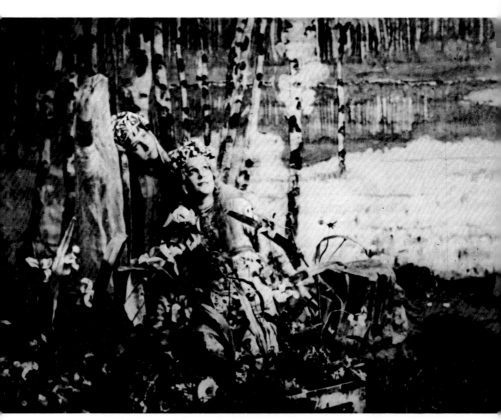

莎維脫斯卡雅（M. Savitskaya）扮演《白雪公主》（Snow Maiden）中的春
神，牧德特（M. Mundt）演公主，西莫夫裝置，一九〇〇年演出。

　　《白雪公主》是奧斯特羅夫斯基根據俄羅斯美麗的民間傳說寫成的一篇神話般的詩章。它的中心思想是：愛情是一切生物固有的強烈的感情，為著享受一剎那這種美好的感情，人可以付出自己的生命。

　　在莫斯科藝術劇院的演出節目中，除了歷史劇本（如《沙皇費多爾》等）和心理描寫的劇本（如契訶夫等的劇本）之外，還有一組幻想主義的劇本（如《白雪公主》和展後演出的《青鳥》），《白雪公主》演出於1900年。史氏寫道：「就我而論，幻想主義是一杯發著泡沫的香檳酒。它是我的休息，我的小遊戲，對於演員，這種休息和遊戲有時是必要的。」圖為牡德特扮演的白雪公主和莎維脫斯卡雅扮演的春神。

　　「藝術劇場的演出，另有一條幻想的線，如A. 奧斯特羅夫斯基的《白雪公主》及後來梅特林克的《青鳥》是。舞台上的幻想是我個人的舊好。如果劇本中有美麗的幻想，我承認我會為幻想而演出這齣戲……創造出人間未見的事物，而不悖乎在人群國家間永遠流傳的真理，是有味的事。……《白雪公主》是一個神話，一個夢，一個民族的傳說，為奧斯特羅夫斯基用卓絕鏗鏘的詩句寫成的。」——錄自《我的藝術生活》

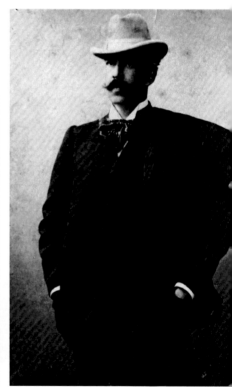

史氏夫婦在一九〇〇年留影。

　　1900年春末，莫斯科藝術劇院全體職工帶著家眷和
孩子，離開寒冷的莫斯科，到溫暖的克里米亞去作初次旅
行公演，同時也是特地去訪問因病不能來莫斯科看戲的契
訶夫。史氏引用諺語說：「如果穆罕默德不上山來，那麼
山便去拜訪穆罕默德。」

　　俄國全體文學家們彷彿專為看他們的戲，不約而同地
集合在克里米亞：布寧、庫普林、馬敏・西皮里亞克、契
里柯夫、斯達尼尤基維奇、耶爾巴德葉夫斯基和因肺弱而
在當地療養的高爾基等都在那裡。

　　劇院演出的《萬尼亞舅舅》獲得非常成功，契訶夫被
讚到幕前達數十次。此行結果，契訶夫和高爾基都答應為
他們寫劇本，這便是「山為什麼要去拜訪穆罕默德」的內
幕。圖為1900年史氏夫婦留影。

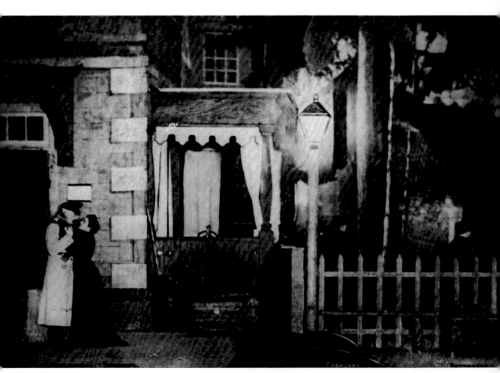

《三姊妹》的舞台面，史氏與丹欽柯聯合導演，西莫夫裝置，時間：一九〇
一年。
「《海鷗》與《萬尼亞的舅舅》成功之後，我們的劇院沒有契訶夫所寫的新
戲，是不能生存下去的。因此我們的命運是操在契訶夫手中；如果他給我們
一齣新戲，我們還可以有下一季的活動，如果他不給我們寫，我們的劇院必
將喪失它一切的聲譽。終於使我們大家歡悅的事情來了，契訶夫送來他的新戲
的第一幕，這齣戲還沒有題名，接著第二第三幕都來了，最後第四幕也送下來
了。」──錄自《我的藝術生活》

契訶夫親自帶了新作《三姊妹》到莫斯科，劇院照例舉行了一次「劇本朗誦會」聽取作者的闡述，會上有幾個人對劇本發表了一些意見。契訶夫不終席就悄悄地溜出了會場──他發脾氣，因為他明明寫了一個愉快的喜劇，而人們卻認為是個悲劇。如果劇本受到了根本的誤解，失敗將是不可避免的。

排演進行得很有勁，但排出來的戲卻顯得沉悶而空洞。經過長久的摸索，史氏才體會到契訶夫所謂喜劇的真諦：起先演員體驗了角色的不幸遭遇，沉浸在痛苦中而不能自拔，其實契訶夫的人物即使處在絕境之中也從未放棄過樂觀的嚮往。他們想活而不想死。他們永遠追求生活、歡樂、笑和勇氣。簡言之，這齣戲必須演成愉快的喜劇，而不是沉悶的悲劇。

《三姊妹》在1901年1月31日演出。圖為第四幕中瑪莎和威爾什寧的分別。

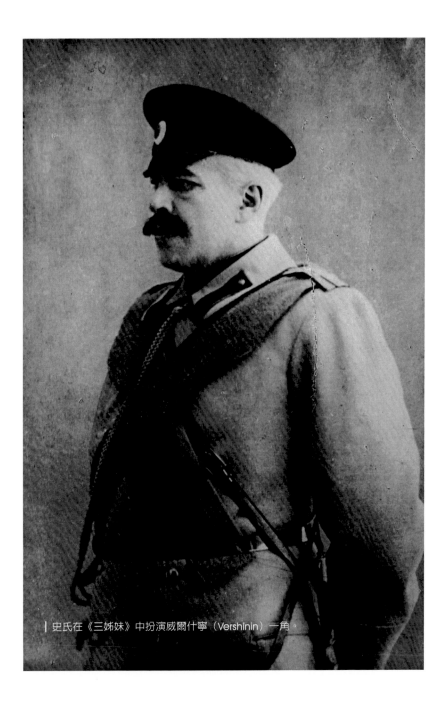
史氏在《三姊妹》中扮演威爾什寧（Vershinin）一角。

　　在《三姊妹》中，史氏扮演砲兵中隊長威爾什寧中校，他是個有婦之夫，卻愛上了個有夫之婦——二姊瑪莎。他倆對生活同樣懷有美好的夢想，可是他們的配偶卻都是庸俗的可憐蟲；他倆暗地相愛，最後也只好暗地告別——但不是傷感的訣別（見前圖）。他們分手時，威爾什寧對未來的生活懷著崇高的熱望說：「……人們正在熱情地尋求著一種東西。啊！希望趕快能找到！……希望愛勞動的人加上受教育，受教育的人加上愛勞動！你明白嗎？……」

　　三妹瑪霞這角色是克妮碧爾最喜愛的、因而是演得最好的角色之一，她給契訶夫寫信說；「我多麼快樂地扮演瑪霞啊！它叫我明白了我是哪一種演員，我對自己解釋了自己。謝謝你，契訶夫！好！！！」圖為史氏扮演《三姊妹》裡的威爾什寧劇照。

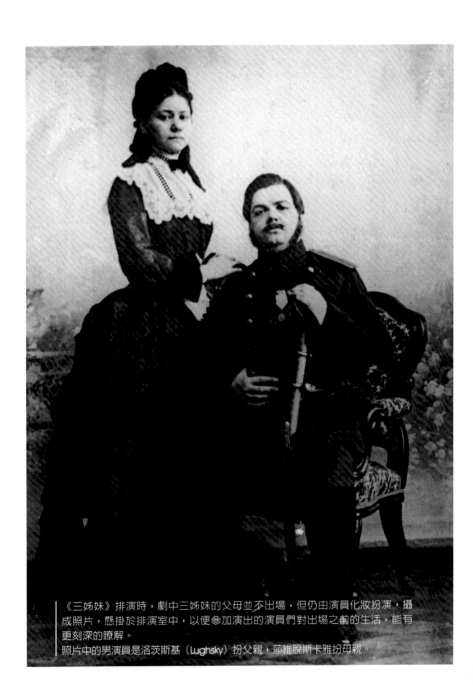

《三姊妹》排演時，劇中三姊妹的父母並不出場，但仍由演員化妝扮演，攝成照片，懸掛於排演室中，以便參加演出的演員們對出場之前的生活，能有更刻深的瞭解。
照片中的男演員是洛茨斯基（Lughsky）扮父親，莎維脫斯卡雅扮母親。

　　《三姊妹》劇本中有好幾個地方提到三姊妹的父母（見圖）：父親普洛佐洛夫是一個上校旅長，一年前死了，母親也早去世，兩個都是不出場的人物。在排演階段，史氏指定名演員洛茨斯基扮演父親，莎維脫斯卡雅扮演母親，按照人物的經歷，設計好形象，拍成照相，掛在排演室裡，使參加演出的演員們對出場之前的生活能有具體的感受。演出時，這幀照相就懸掛在他們戲裡的家裡，成為這一家人早已熟悉的家庭陳設之一。

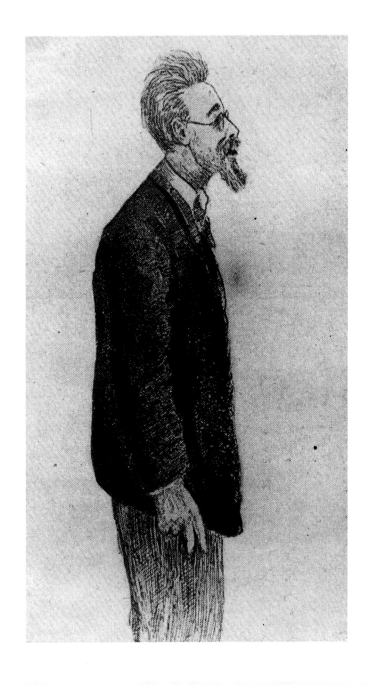

　　1902年前後，俄國工農運動蓬勃開展，莫斯科藝術劇院演出節目中開始出現了史氏稱之為「社會情緒與政治情緒」的劇本，易卜生的《國民公敵》是其中一個。《國民公敵》的主題思想與當時的革命思潮不是一回事：劇中的史篤克曼醫生輕視多數，信任少數，願意把生活的管理權交給少數人，這些都是與當時革命思潮相背馳的；但，卻有一點吸引住大家：史篤克曼敢於站起反抗！因此史篤克曼很快地在莫斯科，特別在彼得格勒成為家喻戶曉的人物。

　　正當彼得格勒爆發著名的喀山斯基廣場大屠殺慘案的那天，藝術劇院演出了《國民公敵》，在座的觀眾多半是彼得格勒的知識分子、教授和學者。由於白天悲慘事件的刺激，觀眾情緒待別容易激動，史篤克曼每一句抗議的話或爭取自由的呼籲都得到了強烈的反應。觀眾紛紛站起來，奔向台前腳光，幾百隻臂膊伸向扮演史篤克曼的史氏；有些青年觀眾甚至跳上台來，把他緊緊地擁抱住。圖為史氏扮演史篤克曼的畫像。

| 史旦尼斯拉夫斯基飾演的史篤克曼醫生之畫像。

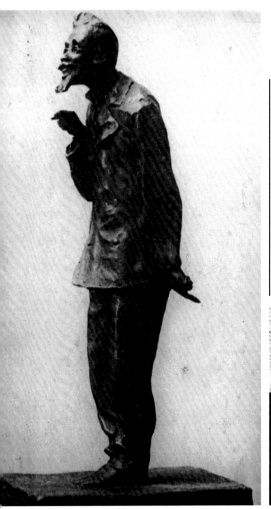

史氏扮演《國民公敵》中的史篤克曼醫生的塑像。

「藝術劇場在一九〇二年遷至克瑪加斯基・普洛茨特（Kamergersky Proyegd）新址，（這條街現在改名為「藝術劇場普洛茨特」），同時劇場在其工作方向及演出節目中開始一個新的路線。我稱之為新的路線 ── 社會的及政治的路線，易卜生的《國民公敵》是我的劇目中少數最好的一齣戲。我第一次讀這個劇本時，便抓著了它，它立即成為我的一部份……在這劇本中，我經驗了一個演員所能獲致的最大的歡愉 ── 說別人的話，投入別人的熱情中，履行別人的動作，好像是自己的一樣……」── 錄自《我的藝術生活》

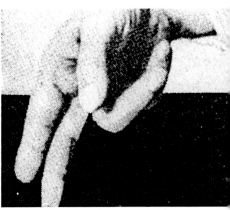

　　史氏創造史篤克曼後曾經總結出一些很重要的創作
經驗——即通過「感情的直覺」去創造角色。他寫道：從
「感情的直覺」出發，我自然地接觸史篤克曼的內在形
象，抓到了它的一切特徵和細節；史篤克曼的那雙看不出
人類過失的坦然的近視眼，那種天真而年輕的動作款式，
他與家人子女間的友誼關係，那種好開玩笑和遊戲的脾
氣，以及使一切跟他接近的人變得更純潔、更善良、把自
己天性最好的一面拿出來的那種愛群性和吸引力。……史
篤克曼和史旦尼斯拉夫斯基的靈魂和肉體有機地合而為一
了，我只要一想到史篤克曼的思想和心思，他那近視眼的
特點，向前傴僂的身軀，急促的步子，那透入別人靈魂的
或凝視台上物體的信任的眼光，那帶著極大的說服力的似
乎要把自己的思想感情，推進聽者的靈魂裡的向前伸著的
食指和中指——凡此一切的特點都會隨之而來。所有這些
習慣都是下意識地、不容我作主地自動來了。圖為史氏扮
演史篤克曼的塑像和他手的表情。

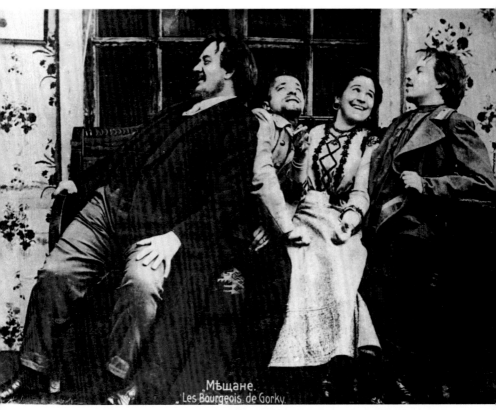

Мѣщане.
Les Bourgeois de Gorky.

高爾基的《小市民》第三幕舞台面，導演者史氏，日期：一九○二年。
「我們劇場的社會的政治的鼓勵者及創造者是高爾基……高爾基寫了兩個劇
本。《小市民》成熟到能夠排演時是在第一個劇本之前。」

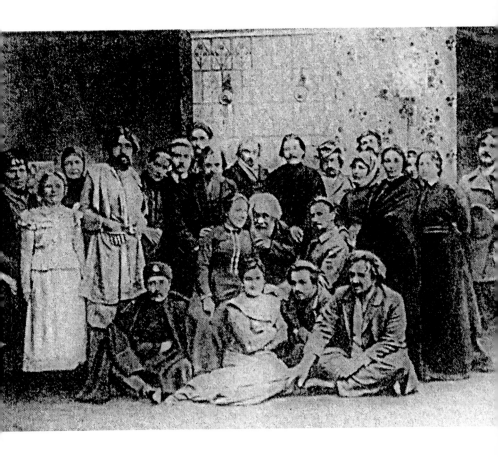

　　左圖是高爾基與《小市民》全體演員合攝的照片。在這一群有才能的演員中間獲得突出的成功的不是《小市民》的代表人物別斯謝苗諾夫，不是年輕的鐵路工人尼爾，而是誇誇其談、否定一切的虛無主義者捷捷列夫。他是一個教堂的唱詩員。史氏在老演員中找不到適當的人選，就選用了一個「本色演員」——業餘歌手巴拉諾夫。他身材魁梧奇偉，聲音優美，正好符合角色的要求。

　　巴拉諾夫扮演捷捷列夫一鳴驚人，第二天報紙把他捧上了天。他讀了捧場文章以後，第一件事便是買一頂高帽子，一雙手套和一件時髦外衣，跟湧到後台來找他的郡主們調情。他的成功越大，腦子就越發熱。有一次他甚至不到劇場來，史氏下決心把他開除了。

　　幾年之後，人們看見他流落在街頭，只剩一件破襯衫……

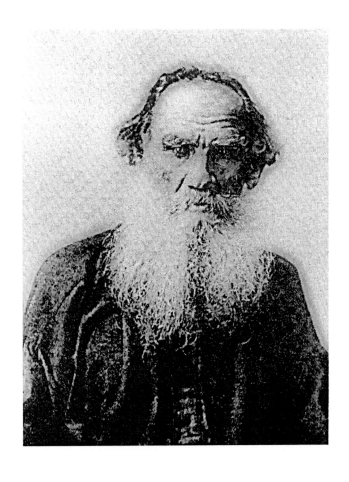

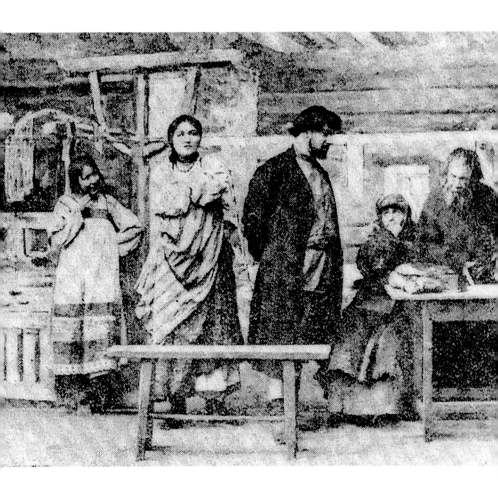

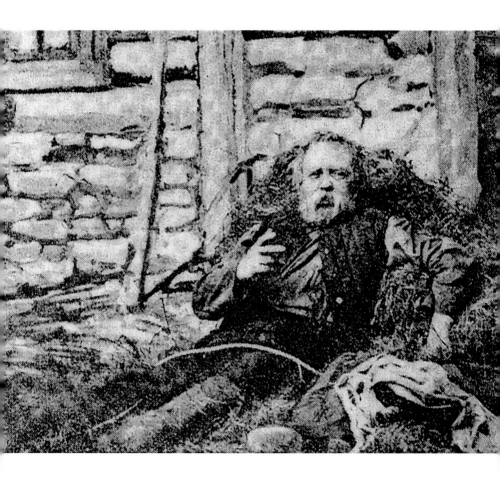

在《黑暗勢力》中，史民扮演農民米德里奇一角。基於他在圖拉城體驗生活時對農民的觀察，也基於他當時創作思想上的自然主義的傾向，他的注意力主要是放在角色的外形塑造上。他在額上黏了一些瘤，把手腳和全身都改變了形狀，以期酷似一個農民。但這種未經內心體驗的表面模仿只能使事情更壞。他的好友沙瑪洛娃看過戲後說：「我們的康斯坦丁滿身盡是堆堆和塊塊，又咳嗽又喘氣，可是什麼都沒有演出來。」他自己也承認既沒有感到米德里奇的心靈，也沒有感覺到他的形體，他只表演了這個人物的軀殼。最後他只好放棄這個角色。圖為《黑暗勢力》中史氏扮演的米德里奇。

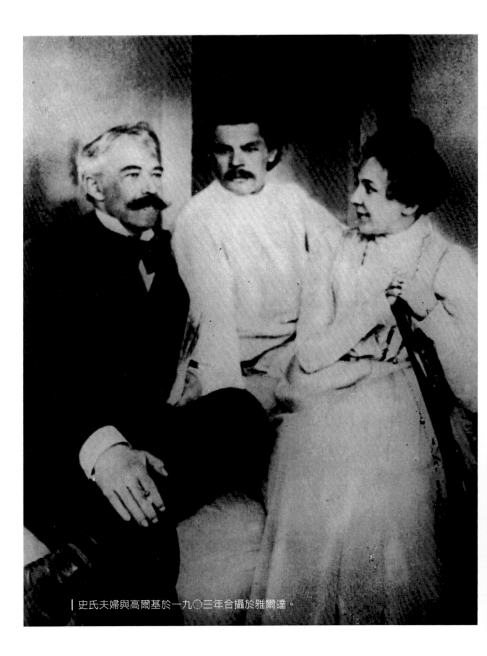

史氏夫婦與高爾基於一九○三年合攝於雅爾達。

　　遠在1900年史氏夫婦到克里米亞時已經跟高爾基會過面。有一個晚上，他們坐在露台上，聽著克里米亞海濤，高爾基在黑暗中把他想寫一個新劇本的故事講給他們聽，這個劇本後來定名為《夜店》。

　　史氏回憶這次會見的印象時說：「高爾基的個人吸收力是強烈的。他有他自己的造型美、自由和瀟灑。當他站在雅爾達海濱，等待我們的輪船離埠時，我的視覺記憶中，留下了他的優美姿態的印象。不經心地倚在行李捲上，手扶著他的幼子馬克辛，他深思地眺望遠方，彷彿再過一會兒他就會從海岸上飛升，追蹤他的夢想，飛上無邊無際的蒼穹似的。」圖為史氏夫婦在1903年與高爾基合攝於雅爾達。

　　《夜店》在1902年12月18日演出，在當時這是一個政治傾向很強的劇本，它的主題是「不惜任何代價去爭取自由」！

　　史氏處理這一類政治性強的劇本時，總是想盡辦法去避免說教和概念化。他認為：「在藝術上，傾向（政治性和思想性）必須變為藝術的本身意志，轉化為情緒，變為演員的發自衷心的努力和第二天性。只有這樣，傾向才能在演員、角色和劇本裡進入人類精神生活中去。如果做到這一步，那麼傾向已不復成為傾向，它已變成角色的信念了。觀眾可以從他在劇場所感受的事物中做出他自己的結論，創造他自己的傾向。」

　　這條原理是史氏在《國民公敵》的創造工作中摸索到的，他要在《夜店》中加以貫徹。圖為《夜店》初次演出的海報。

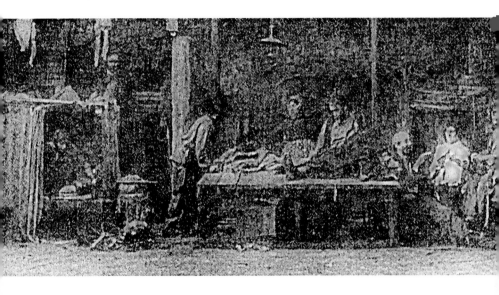

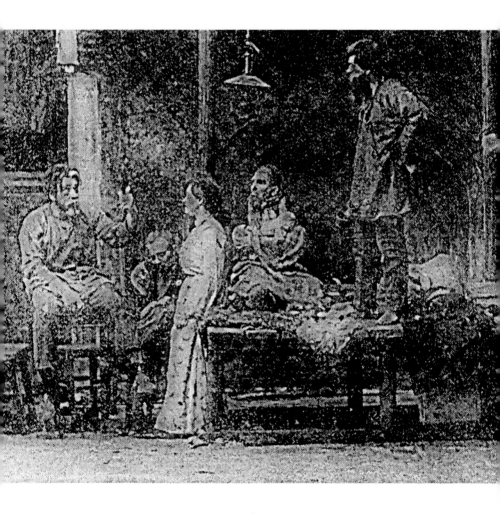

在《夜店》中，史氏扮演了薩丁。這個人物雖然生活在人間地獄中，卻能用「敞開的心靈」去尋求自由。批評家伏爾柯夫讚揚史氏在這人物身上「創造了一個可以稱為浪漫主義、現實主義的範例，非常接近高爾基風格的範例」。在第四幕中，薩丁說「人—— 這個字響得多麼驕傲！」的時候，史氏的熱情沸騰起來，和作者高爾基一樣熱烈地、一樣堅定地說出他們對於「人」的信心，對於「人」在這世界上負有崇高使命的信心，並把這種信心充實了全體觀眾。

但，史氏自己對這次表演還是不滿意的，他以為自己「表演的不是角色，而是角色的結果，表演了高爾基的思想和福音。」換言之，他認為他還沒有把作者的思想轉化為演員的有血有肉的情感和意志，像他起先所希望的那樣。圖為《夜店》第四幕，左第一人為史氏扮演的薩丁。

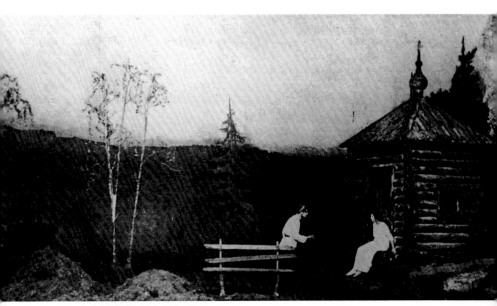

《櫻桃園》第二幕舞台面。

　　《櫻桃園》是契訶夫最後一首抒情詩，寫這個劇本時他已病入膏肓，每天只能寫四五行。這齣戲在1904年契訶夫的命名日（1月17日）演出，演前舉行一個慶祝契訶夫創作25週年的紀念會，會上丹欽柯宣稱：「莫斯科藝術劇院是契訶夫的劇院。」

　　《櫻桃園》是20世紀初年俄國社會的縮影：不再生利的櫻桃園象徵著即將崩潰的封建制度，而郎涅夫斯基太太是一個徒有熱情而無理想、苦苦抓住這制度不放的人；加耶夫代表當時一般知識分子，好安逸，尚空談；羅巴金是崛起的商業資本主義勢力；特羅費莫夫和安妮雅是新的一代，懷著即將來臨的光明幻想；而風燭殘年的費爾斯則象徵著封建制度的太息、死亡。在劇本結束時，新興的力量正用闊斧無情的砍倒那些無用的櫻桃樹，害著病的費爾斯在伐樹的丁丁聲中死了……。圖為《櫻桃園》第二幕。

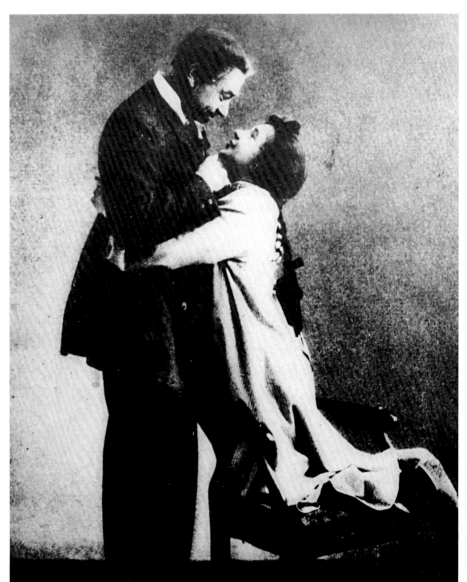

契訶夫的《櫻桃園》，史氏扮演加耶夫，其夫人李琳娜扮演安妮雅。
史氏與丹欽柯合導，西莫夫裝置，日期：一九〇四年。

　　史氏扮演的加耶夫是一個典型的世紀末的俄國知識
分子，正如契訶夫所指責那樣，是「什麼也不尋求，什麼
也不做，什麼也不學，什麼嚴肅的東西也不讀，整天空談
哲理」的一個人物。他每天只沉湎在打彈球的桌上，或者
只去看一看滑稽戲。他雖然已經五十一歲了，在老僕人費
爾斯的心目中，還只是一棵「小樹」，一個「年輕的孩
子」，整天吃著糖果，沒有僕人給脫衣便不能上床去睡，
或者便會穿錯了褲子。他完全是舊社會的寄生蟲、裝飾
品。他自稱為自由主義者，自命不凡，其實只是「對自己
和對別人的一個消遣」。圖為史氏扮演的加耶夫和李琳娜
扮演的安妮雅。

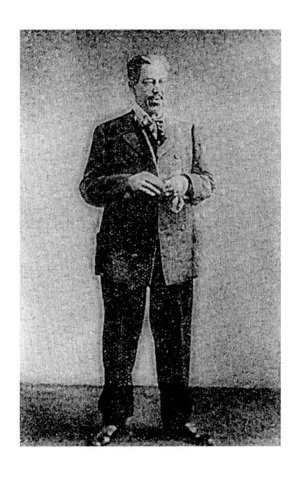

　　史氏扮演的加耶夫和他扮演契訶夫其他劇本的角色一樣，經過長時間的琢磨鑽研，才遂步臻於完善，最後成為他最著名的傑作之一。當時與他同台的克妮碧爾記下她的觀感：

　　「在《櫻桃園》中我衷心地喜愛他。這齣戲如果由他演，整個演出會獲得不同凡響的重要意義。他在台上從一種情調轉化為另一種情調是如此的瀟灑自如，我也常常努力去捕捉這種順暢性來幫助我創造郎涅夫斯卡雅。……

　　「當我們在他逝世後第一次演出《櫻桃園》時，他的聲音和抑揚頓挫的語調非常清晰地在我耳邊響著，使我感到近乎生理的痛苦；我透過含淚的眼睛，似乎看見他的身影、笑貌和手的動作──從戲開場到末尾，他像個幽靈似的站在我面前。我所感受的刺激是又痛苦又愉快，史氏扮演加耶夫的印象刻鏤在我的記憶中，我看見他在面前像生時一樣大。」圖為史氏在《櫻桃園》中飾加耶夫。

　　1906年9月26日，藝術劇場上演格里波耶陀夫的《聰明誤》。這是一齣反映19世紀初期俄國貴族階級內部思想鬥爭的古典喜劇，史氏扮演主角法摩索夫。

　　法摩索夫是一個擁護農奴制度的貴族，他認為做官是致富捷徑；他仇恨書籍和學問，認為它可能觸發革命；他對眼前的榮華富貴感到躊躇滿志，喜歡把自己比作青年的表率，喜歡用自己處世之道教導別人。他注意實際利益，因而說話的調子永遠平靜而穩當，毫無抒情或激情的意味。他深信當前的社會制度是不可改變的，因此特別喜歡古老莫斯科的「顯貴」、「權臣」們的傳統生活。但是如果一朝他碰到觸犯他的安寧生活的人和事時，他在剎那間會突變為輕狂忿怒，強橫粗暴。法摩索夫在格里波耶陀夫的筆下被創造得完整而多面，是俄國貴族一個典型塑像。

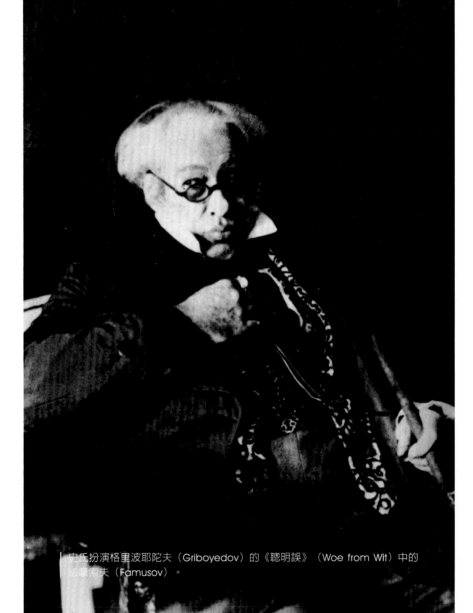

史氏扮演格里波耶陀夫（Griboyedov）的《聰明誤》（Woe from Wit）中的法摩索夫（Famusov）。

　　19世紀中葉以來，許多著名演員演過法摩索夫，留下了一些「老祖母傳說」的演法，史氏從開始就打破這些刻板成規。在史旦尼斯拉夫斯基博物院中陳列著他扮演這一角色的三種不同的扮相。第一幀是傳統的化妝造型；第二幀（見前圖）是他1906年演出時的造型設計；左圖是1914年他創造的另一形象。史氏對同一角色先後創造了幾個不同化妝造型，這件事本身包含著重要的意義：他不像一般演員那樣，把一個演熟了的角色困死在「定型」裡，而是永遠不倦地追求新的創造。這兩個造型保持一些共同的特點：誠實的眼皮、肥厚的嘴巴、肥大的手，但從整個來看，後者準確地反映出他對角色性格理解的深化。

　　史氏自稱熟悉法摩索夫家裡的一切角落，跟角色的鄰居有過交往，並且跟他一同去訪問過19世紀初的莫斯科。這些創造的想像常常給法摩索夫帶來新的素質。

「安得列夫是藝術劇場的老朋友，他常以沒有一個劇本列入我們劇場的演出節目為遺憾。就在當時（一九〇七年），叫我發生奧趣的只有抽象性質的作品，我正追尋著使其舞台化的手段和方法。安氏的劇本《人的一生》來得正合時，它滿足當時我們全部的要求和探討。而且它的演出外型也已經被發現。我說的是黑天鵝絨……它恰好適合安氏的劇本。以黑天鵝絨為背景，它可能探討『永恆』……安氏劇本中的人的小生命，正好安排在這種黯淡的黑暗的環境中，安排在陰森與恐怖的無垠中……在安氏的劇本中，人生不是世俗的人生，而是人生的圖解，人生的大體的輪廓。我用繩子構成的布景達成這一種效果。這些繩子像繪畫的線條似的，勾出房間、家、門的輪廓。」

「我們能夠利用天鵝絨來達成一切外在的效果。劇本和演出都很成功。人們說藝術劇場已經發現新的藝術道路。所謂新道路充其量不外是佈景，這些東西引我離開了表演的內在的精粹。既然與寫實主義相割離，我們演員們便覺著孤立無援，腳底下失去了堅固的立足地。」── 錄自《我的藝術生活》

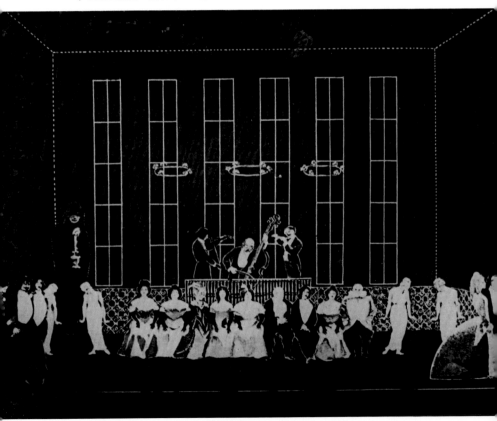

安得列夫的《人的一生》第三幕舞台設計，設計者：葉高樂夫（V. yegorov）。

　　1905年俄國第一次革命失敗之後，藝術劇院和當時的進步文化工作者一起受到「黑色百人團」（特務團體）和檢查制度的壓迫，開始上演一些頹廢主義的劇本。1906年演出於藝術劇院的《人的一生》（安得列夫編劇）是其中的一個。這劇本用厭世的觀點描寫一個「人」悄悄地誕生到陰森森的世界來，經過戀愛、飛黃騰達、憂傷，而後死亡。「人」在「永恆」之前像幽靈似的出現，又像幽靈似的消失……

　　當時史氏的得意之筆是他發現了一套新奇的演出方法來處理這齣戲，他用黑天鵝絨幕做背景，象徵混混沌沌的「永恆」，用各種顏色（主要是白色）的繩子作線條，在黑幔前勾出房間、門、窗的輪廓。演員的服裝也只求出現一個輪廓，身體的某部分蓋上黑天鵝絨，與黑背景混為一體，若隱若現。這些演出只是賣弄舞台技術，正如史氏自認「脫離了現實主義，我們戲劇藝術家們感到自己孤立無援，喪失了腳下堅固的基礎」。圖為《人的一生》的演出設計圖。

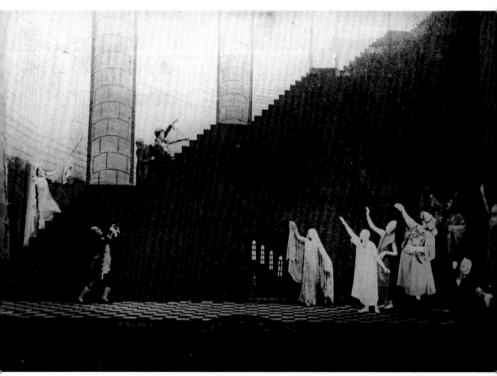

梅特林克的《青鳥》的二幕舞台面,導演:史氏,裝置:葉高樂夫,日期:
一九〇八年
「這個演出在本地和巴黎都很成功,直至今日還保留在我們的演出節目中,
依然吸引大群的兒童觀眾。」—— 錄自《我的藝術生活》

　　梅特林克的童話劇《青鳥》演出於1908年藝術劇院舉行十週年紀念的時候。在史氏的導演生涯中,這是他別開生面的一個創作,展示出他像小孩初次窺探世界似的新鮮的感覺和豐富多采的幻想;他又善於使用技術,把這些幻想巧妙地再現在舞台上。長久以來這齣戲一直吸引大批兒童觀眾。

　　為著籌備演出,史氏曾遠赴法國,親自到梅特林克家裡跟他商量。文學上的問題好談,談到導演問題時,梅氏完全外行,不能想像怎麼把這些東西表現在舞台上,於是史氏便不得不就地用家具擺飾出想像中的舞台面,在他面前表演了全劇所有的角色。梅特林克很高興,只有一事不痛快:他打算讓兒童演員演這齣戲,而史氏認為這是剝削兒童的勞動,表示不贊成。圖為《青鳥》的演出。

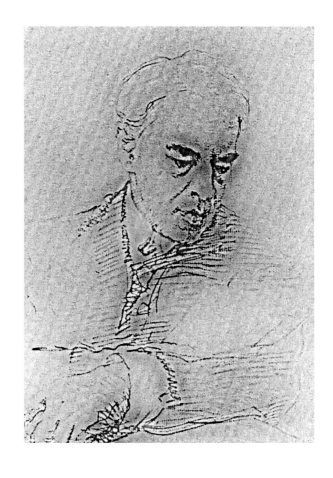

　　1908年10月14日，莫斯科藝術劇院舉行十週年紀念
會，史氏回溯十年來走過的道路，做了一個小結。

　　藝術劇院一開始就以史遷普金的遺訓——「以生活和
自然為鑑」作為藝術上的目標。他們經歷過寫實主義、自
然主義和神祕主義……後來漸漸走入迷途。

　　史氏在紀念會上說：「在創作的心理學和生理學的領
域裡，經過多次試驗和研究之後，我們得到結論：我們從
寫實主義出發，隨著我們戲劇藝術的進化，兜了一個大圈
子，經過十年，又回到了經過工作和經驗豐富了的寫實
主義。

　　「藝術劇院成立十年之後應該有一個新時期開始，它
應該致力於以人類在心理學和生理學上的樸素自然為原則
的創作。」左圖是俄國名畫家B・A・瑟洛夫在同年替史
氏畫像。

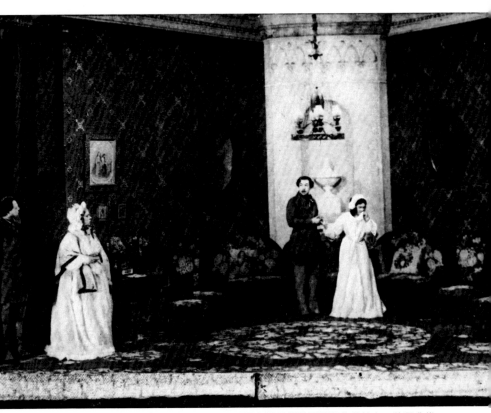

「屠格涅夫的劇本《村中一月》建築在戀愛經驗最精細的曲線上。他用非常
傑出的格式編織成戀愛心理的經緯，這對演員要求一種特殊的表演，才能使
觀者親切地看到一些戀愛著的、痛苦著的、嫉妒的男女心坎中的情緒的獨特
形態。假使屠氏的劇本用既成的表演法表演，那他的戲便不適合於舞台。

　　1909年12月藝術劇院演出屠格涅夫的《村中一月》，史氏積年累月整理出來的一套表演方法開始得到公開的承認，這可算是根據「史旦尼斯拉夫斯基體系」演出的第一齣戲。

　　在這個戲裡，史氏決心摒棄一切外表的手法——把導演的場面調度處理得極端單純，取消一切多餘的動作，不用音響，嚴格保持場面的簡潔，來突出劇本的精神內容。演員不是用手腳表演，而是「需要某種從創造意志、情緒、熱望中放射出來的無形奔流；需要眼睛，擬態動作，難於捉摸的聲調和心理的躊躇」。史氏讓演員們毫無姿勢地坐著，讓他們感覺、說話，以他們的體驗去感染觀眾。他在導演手冊中常常寫下這樣的提示：「愈是愛，愈是單純、沉默。坐下來時相對微笑。會意地藉眼睛證實愛情……」等等。圖為《村中一月》第二幕。

> 「……這次演出使我一方面注意到研究與分拆角色的方法，另一方面去注意體驗角色情感的方法，這些是這次演出的主要的成果。對於我們藝術上的此一種研究，給人家稱作『史旦尼斯拉夫斯基的最時新的玩藝兒』。」——錄自《我的藝術生活》

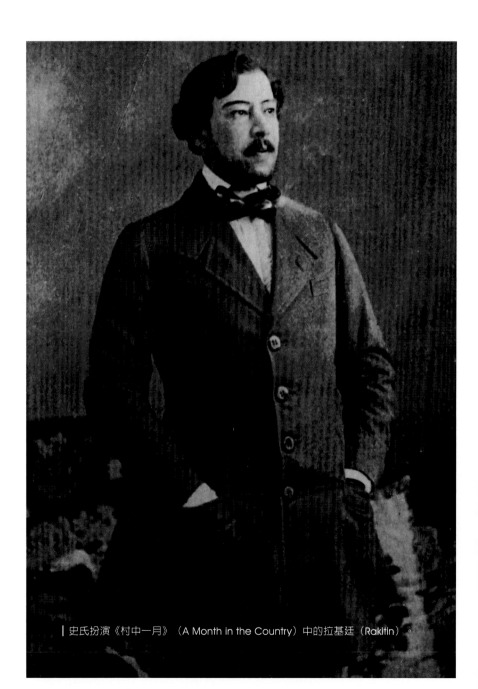

史氏扮演《村中一月》（A Month in the Country）中的拉基廷（Rakitin）。

　　史氏在《村中一月》中扮演拉基廷，在戲裡他愛上他朋友的妻子娜達里雅。處理兩人幽會這場戲時，史氏在手冊上這樣寫著：「在這場戲裡話要說得單純而自然，使觀眾用耳朵去捉摸感情，但是在人物說話之前，就應該能夠感覺到他們的心情。」史氏雖然極力追求樸素自然，但決不是重返於自然主義。這裡有一個故事：演員們有一次在基輔御花園遊覽，大家發現有一條幽美的小徑很像《村中一月》第二幕佈景，有人建議把這段戲表演一次。於是史氏和克妮碧爾按照原來的設計，在一條小徑裡走來，低聲說話，然後坐在一張遊椅上，但是——史氏突然停止了，他演不下去，因為他覺得：在這大自然的真實景物面前，他的劇場性的語言和動作反而顯得不真實。當時有一部分批評家批評史氏「把單純性發展到了自然主義的程度」，他就拿這個例子去反駁他們。圖為史氏扮演《村中一月》的拉基廷。

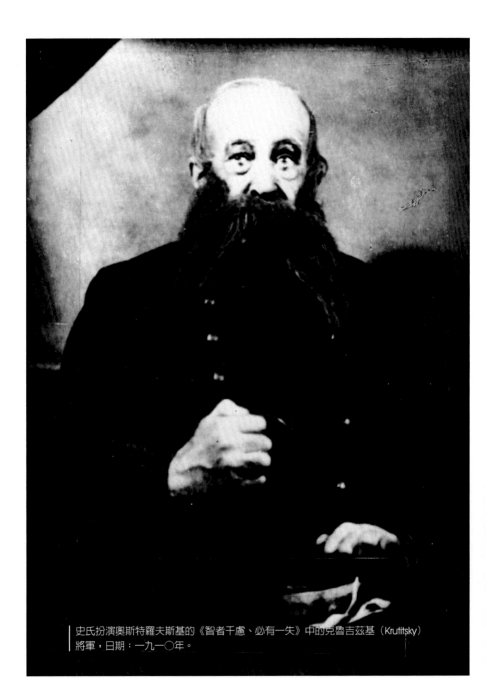

史氏扮演奧斯特羅夫斯基的《智者千慮、必有一失》中的克魯吉茲基（Krutitsky）
將軍，日期：一九一〇年。

　　奧斯特羅夫斯基的《智者千慮、必有一失》在1910年3月11日演出，史氏在裡面扮演一個頑固老人克魯吉茲基將軍，他替這角色的冥頑不靈、執迷不悟的性格創造了一個鮮明的化妝造型。這個形象的創造經過說來很有趣：有一次史氏偶然看到一所傾斜欲墜的古屋孤零零地座落在一所雜草叢生的古老庭園中，屋子長滿了爬牆草和青苔，很像長滿了連腮鬍子。古屋裡跑出來幾個穿普通軍裝的矮小老人，腋下挾著許多像克魯吉茲基將軍常帶著的那一類無用的文件和計劃。這些印象揉成一片，逐漸清晰地出現了這位頑固老人的風貌。圖為史氏扮演《智者千慮、必有一失》的克魯吉茲基將軍。

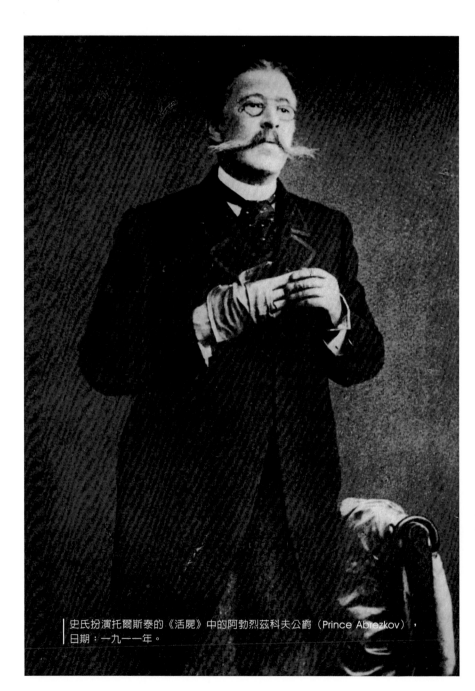

史氏扮演托爾斯泰的《活屍》中的阿勃烈茲科夫公爵（Prince Abrezkov），
日期：一九一一年。

　　1911年9月23日，藝術劇院精采地演出了托爾斯泰的《活屍》，一位批評家說：「要評價這次演出，必須用金筆來寫才對。」因為它把托爾斯泰的精神作了最透徹而美滿的演繹。

　　史氏在道齣戲裡扮演阿勃烈茲科夫公爵。丹欽柯曾這樣地評論說：「在史氏所創作的這個形象背後，我們可以認得出一連串莫斯科的貴族人物，這些貴族，一點也不誇張，在他們一切社會關係上，在簡單、微妙以及……惰性上，都保存著一個貴族的精神——這種人，心地很高貴，也很可愛，只是不能作人間的戰鬥。」圖為史氏在《活屍》中扮演的阿勃烈茲科夫公爵。

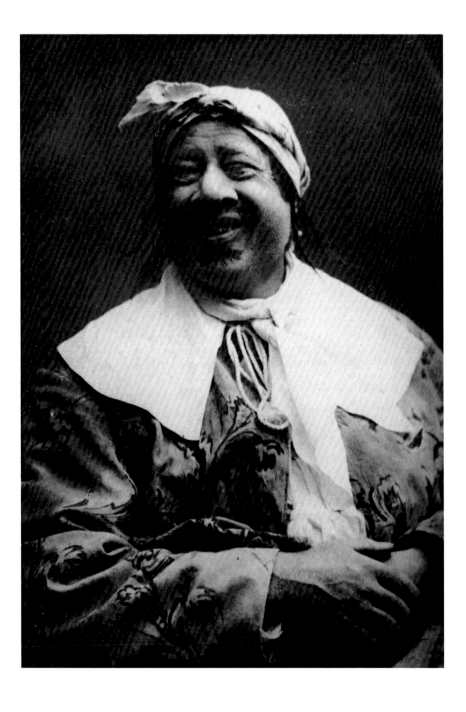

　　1913年藝術劇院演出了莫利哀最後一個喜劇《心病者》，史氏扮演其中的假病人阿爾甘。

　　阿爾甘是個大財主，貪戀物質享受，自私自利和剛愎不仁，生怕自己活不長，老懷凝自己有病。他強迫自己的女兒嫁給一個年輕的江湖醫生，因為他認為一個「善良的女兒應該高高興興地嫁給對她父親的健康可能有益處的人」。這是揭發醫生騙局的一個喜劇。

　　為著把這個養尊處優的財主的牛一般的健康和他脆弱的「心病」作對照，史氏特地擴大了兩頰和下頷，裝胖了身子，把手化妝得又肥又大，從而替這個裝腔作勢的人創造了一個諷刺的外貌。圖為史氏在《心病者》中扮演阿爾甘的造象。

│ 史氏扮演莫利哀的《心病者》中的阿爾甘（Argone），日期：一九一三年。

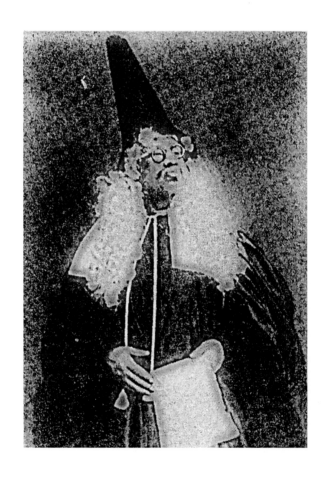

　　史氏在創作阿爾甘的過程中走了一些彎路，這由於他在開始時對劇本和角色的任務理解不正確。他寫道：「最初我對劇本的理解很粗淺，把劇本的最高任務定為『我要成為一個病人』。當我愈是朝這個方向努力，而且愈是演得成功的時候，這個快樂的諷刺喜劇就愈來愈變成一齣生病的悲劇，變成一齣有關病理學的悲劇了。但是我們很快就發現了這種錯誤，而把這自私自利的人的最高任務稱為『我要人家把我當做病人』，這樣，劇本喜劇性的一面立刻就顯露出來，為江湖醫生利用阿爾甘裝傻來騙人的場面創造了根據。莫利哀在自己的劇本中所要嘲笑的正是這些江湖醫生，於是，悲劇立刻變成了輕鬆的、諷刺卑鄙行為的喜劇。」圖為史氏在《心病者》中扮演阿爾甘的另一造象。

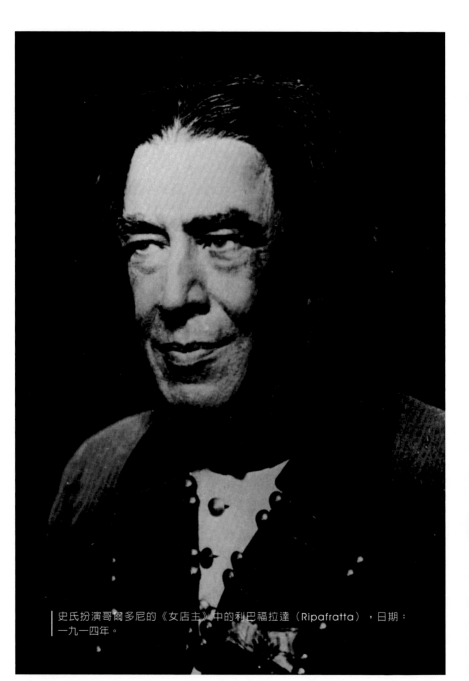

史氏扮演哥爾多尼的《女店主》中的利巴福拉達（Ripafratta），日期：一九一四年。

　　1914年藝術劇院演出哥爾多尼的喜劇《女店主》。
這齣戲寫一位溫柔而狡猾的女店主米朗道麗娜征服了一個
厭惡女性的騎士利巴福拉達，她對這個戀愛俘虜痛快地揶
揄一頓之後，就摔開他，把自己的手伸給了一個窮小子布
利齊奧，答應做他忠實的妻子。史氏扮演厭惡女性者利巴
福拉達。關於這角色創造經過，他寫道：「我們起先把這
個角色的最高任務的名稱定為『我要躲避女人』（厭惡女
人），但這樣一來，並不能表現出劇本中應有的幽默和動
作性。隨後，當我理解到主人公本來是真心愛女人的，卻
希望別人把他看作厭惡女人者的時候，我就把最高任務規
定為『我要偷偷摸摸去求愛』（在厭惡女人的掩飾下），
於是這劇本立刻獲得了生命。」圖為史氏扮演《女店主》
中的利巴福拉達。

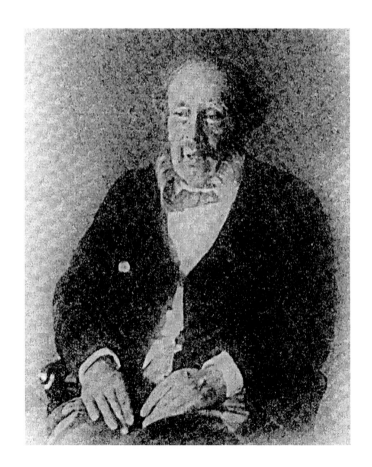

　　《伊凡諾夫》是契訶夫第一個劇本，早在1887年已經寫成，可是它在藝術劇院演出卻落在最後（1918年）。這個劇本缺乏他的成熟作品中所有的藝術完整性和詩意的潛台詞，但它塑造了當時文學中尚未接觸到的兩個新型人物——伊凡諾夫和李渥夫醫生。戲裡的伊凡諾夫原先是一個有思想有抱負的知識份子，作者通過他對戀愛和財產的自私態度，抨擊他的蛻化墮落。戲中穿插了一個老財迷沙別爾斯基伯爵，這個角色由史氏扮演（見圖）。

　　沙別爾斯基的經歷，正如他在戲裡所告白：「我闊過，自由過，相當幸福過。可是現在呢，我是一個寄人籬下的食客。我憤恨不平，我藐視一切，這樣別人也就嘲笑我了；等我再嘲笑他們，人家就罵，這個老東西神經錯亂啦！……」這個老傢伙發狂地要娶一個富孀，為的是可以閉著眼睛撈一份富裕的嫁妝。

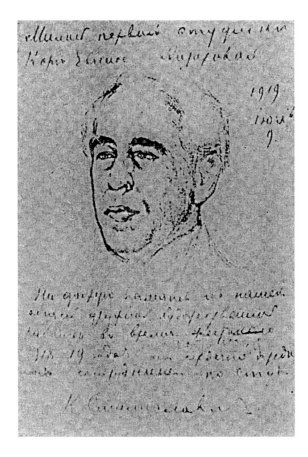

　　1919年春天，卡恰洛夫和克妮碧爾等帶著劇團到哈
爾科夫等地作巡迴公演，想不到給鄧尼金的反動部隊截斷
了歸路，直到1922年才回到莫斯科。在這段期間內史氏和
留在莫斯科的少數同事選擇了一個人數較少的劇本——拜
倫的《該隱》演出。由於這個劇本的神祕色彩跟當時俄國
的如火如荼的革命思想不合拍，演出遭遇了失敗，這時劇
院的處境很艱苦。

　　1918年12月史氏與莫斯科大歌劇院合辦歌劇研究
所，有系統地講授「體系」的課程。當代一些最著名歌
唱家都來聽課，同時史氏還替他們排歌劇《奧根・奧尼
金》。榮膺「蘇聯功勳演員」稱號的安達洛娃在研究所中
給史氏極大幫助，替他整理授課和排戲的記錄。史氏把自
己的畫像送給她並題了字（見圖）：

我的親愛的第一位學生安達洛娃：

　　紀念我們在1918-19的艱苦年代間共同和睦的工作。

　　　　　你的研究所的同事史旦尼斯拉夫斯基　1919年7月

Гордости Русскаго Теа-
тра, Міровому Генію,
Великому, незабвенному,
безконечно любимой
Марій Николаевнѣ

　　Ермоловой

От ея неизмѣнно-вос-
исеннаго обожателя, энту-
зіаста-поклонника,
благодарнаго ученика
и сердцемъ преданнаго
друга

　　К. Алексѣевъ
　　(Станиславскій)

1926 - 22/IX

在1922-24年間，史氏率領著莫斯科藝術劇院演員到德、捷、南、法、美等國旅行公演，演出13個保留節目，共561場。同時，史氏在美國寫成了一部關於「史旦尼斯拉夫斯基體系」的鉅著《我的藝術生活》，於1924年在波士頓先出英文版，一年之後才出俄文版。

這本書分成四大段落——一、藝術家的童年時代；二、藝術家少年時代；三、藝術家青年時代；四、藝術家成年時代；全書共有61章。它生動而具體地敘述「史氏體系」如何從萌芽狀態逐步發展到成熟，這是研究「史氏體系」的必讀書籍之一。圖是史氏贈給偉大的俄羅斯悲劇演員葉爾莫洛娃的一本《我的藝術生活》的扉頁上的題詞：

俄國戲劇的驕傲，世界的天才，偉大的、難忘的、無限敬愛的瑪麗亞・尼古拉耶夫娜・葉爾莫洛娃：

一貫熱愛她的人，熱情的崇拜者，懷著感激心情的學生和忠誠的朋友史旦尼斯拉夫斯基

1926年9月22日

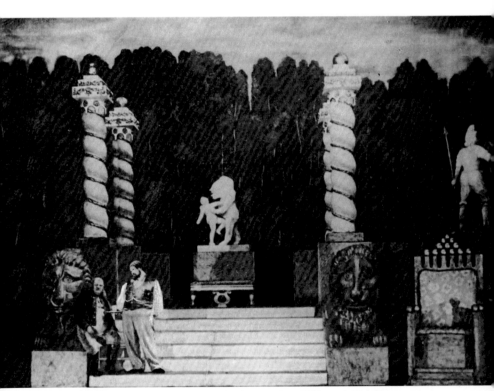

導演者：史氏，裝置：柯伊摩夫（Krymov），日期：一九二六年。
奧斯特羅夫斯基的《熾熱的心》（The Worm Heart）第四幕舞台面。

　　奧斯特羅夫斯基的《熾熱的心》在1926年1月演出於藝術劇院，史氏擔任這齣戲的導演工作。這劇本對19世紀中葉俄國社會的三根「支柱」（一是作威作福的執政官僚；二是好吃懶做的權貴；三是倚富欺人的資本家）進行了無情的暴露和諷刺。蘇俄人民教育委員會主席盧那恰爾斯基推崇這次演出說：「首先，我們從這齣戲裡認清了被我們推翻了的那個俄國；其次，認清了那個苟延殘喘的半果戈里和半奧斯特羅夫斯基的俄國，它此刻還處處浮現，蘇維埃政權還遠沒有能夠把它致於死地！」

　　當時「左派」劇場正流行著所謂古典作品「現代化」的處理，用形式主義和庸俗的社會學去任意竄改古典作品，這時史氏卻以俄羅斯藝術的現實主義傳統的保衛者的姿態出現，反對賣弄玄虛的風氣。他的「體系」繼續成長和發展，開始為蘇維埃戲劇和蘇維埃觀眾的利益而服務。圖為《熾熱的心》第四幕。

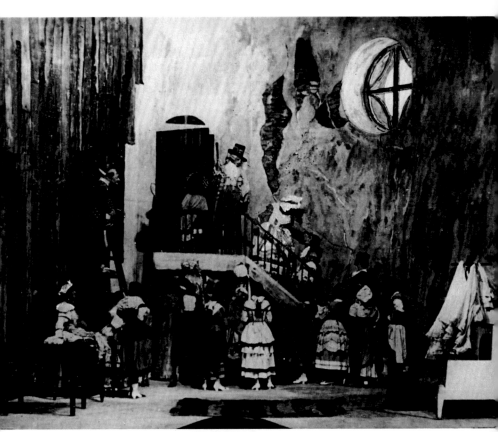

導演者：史氏，裝置：哥洛文（Golovin），日期：一九二七年。
波馬爾賽的喜劇《費加羅的婚禮》。

　　1927年藝術劇院上演了法國戲劇家波馬爾塞的喜劇
《費加羅的婚禮》，這齣戲的內容大意是說：聰明的費加
羅在伯爵家裡當差，跟伯爵夫人的侍女修然娜熱戀著，但
伯爵也在暗中喜歡修然娜，處處從中作梗。費加羅利用伯
爵和伯爵夫人之間矛盾，終於迫使伯爵同意他倆的姻緣。

　　史氏導演這齣戲有許多別出心裁、打破成規的地方。
比如費加羅與修然娜結婚的場面，一般導演都喜歡安排在
伯爵那間富麗堂皇的西班牙式的花廳裡舉行。但史氏認
定：伯爵答應他們結婚是出於不得已的，他絕不會讓他們
大事舖張，因此，這次婚禮便按照伯爵的意思改在一座牆
壁傾斜、污七八糟的後院裡舉行（見圖）。這樣處理就突
出了貴族蠻橫無理的性格：一方面生怕別人批評他對自己
的僕人做得太刻薄過火，同時又不願放棄自己作威作福的
「特權」。

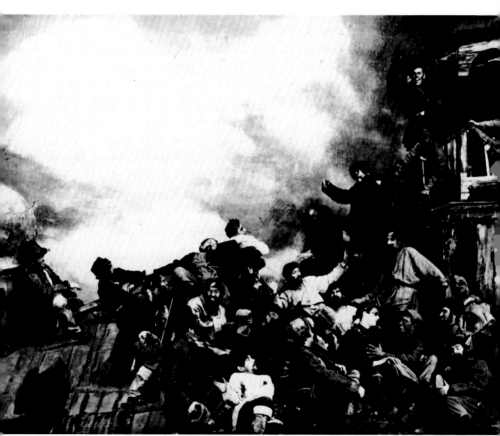

伊凡諾夫（Vsevolod Ivanov）的《鐵甲列車十四—六九》（Armoured Train）
導演：史氏，裝置：西莫夫，日期：一九二七年。

1927年11月，藝術劇院第一次上演勞動人民為蘇維埃政權而戰鬥的《鐵甲列車十四—六九》來迎接偉大的十月革命十週年紀念。

這一群對創造帝俄時代人物有豐富經驗的藝術家們，第一次遇見了新的人物和新的主題。作為導演，史氏也面臨著新的任務：演員不但要對舞台形象進行慣常的心理分析，而且還需要政治的分析。這樣，蘇維埃劇本幫助史氏把「體系」放在新的思想基礎上。

「鐘樓」這一場是該劇中給人印象最深的一個場面（見左圖）。游擊隊佔領了被白軍燒毀了的村莊中的鐘樓，樹起了紅旗，成為游擊隊長魏爾欣寧的指揮部。許多游擊隊伍響應他的號召，從四面八方集攏來，組成一支正式的紅軍部隊。

這是藝術劇場歷史上的一個重大事件，這個演出是蘇聯戲劇第一次真正在藝術劇場的舞台上演出。從這個演出開始，藝術劇場從舊的傳統脫出來，開始反映出蘇聯人民的新生活，因而在蘇聯的現代劇場中奠定了它的地位。

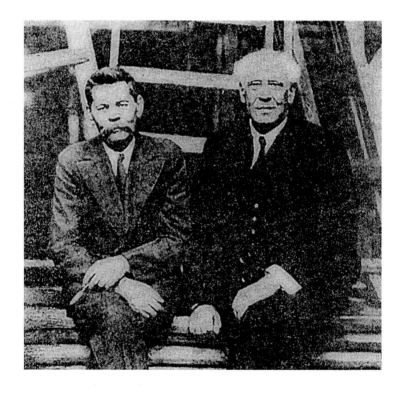

　　「藝術劇院演出蘇維埃戲劇！」這消息轟動了當時蘇聯文藝界。許多人存心看笑話，如勃柳姆等就公開毀謗說：「舞台上不知放射了多少次步槍乃至大砲，可是戲裡卻偏偏沒有革命！」等話。可是絕大多數正直的人士站在藝術劇院的一面。高爾基特地趕來看這齣戲，他熱烈稱讚史氏獲得了新的成就，並特別欣賞扮演劇中的布爾什維克彼克列凡諾夫的年輕演員赫米列夫，說：「可以慶祝俄羅斯又出現了一個偉大的演員！」

　　劇中扮演游擊隊長魏爾欣寧的卡恰洛夫，曾受到「左派」批評家的污蔑，說他把一個農民領袖演成「富農」或契訶夫筆下的舊知識分子。可是《真理報》卻評論說：「他既是一個領導，同時又是密切聯繫自己群眾的一個普通農民。」由於這個人物的成功，蘇維埃政府頒給他「共和國人民藝術家」的光榮稱號。圖為高爾基看完戲後到後方訪問史氏的留影。

第四篇

晚年時期

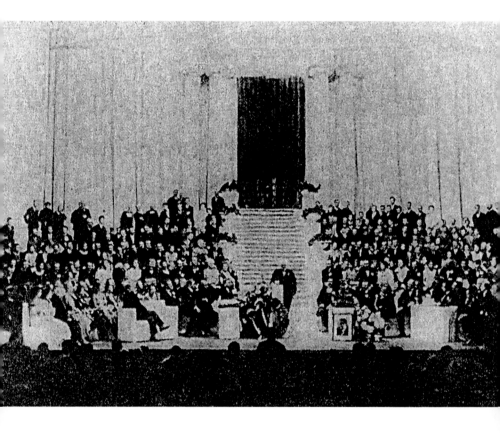

　　1928年10月14日，藝術劇院慶祝30週年紀念，史氏接受各方（包括蘇維埃政府）的獻禮後，正向賓客和戰友們講話（見圖）。他說：黨和政府對劇院表示了許多關心和幫助，曾經竭力使劇院靠攏革命的人民，又竭力創造一切條件讓這種藝術向前發展，同時，這種藝術也讓人民睜開眼看到人民自己所創造的理想。

　　可是這個節日過得並不平靜。「批評家」諾維茨基特地寫一篇文章質問蘇維埃政府：為什麼允許藝術劇院慶祝自己的紀念日；嘲笑史氏在紀念會上發表那篇真摯的愛國主義的演講；攻擊「史氏體系」為「反無產階級的和反革命的藝術方法」，罵史氏等不懂得活在什麼時代，因此要求他們搞通思想！可是這些污蔑沒有挫折史氏和他的戰友們對自己事業的正義的信念。

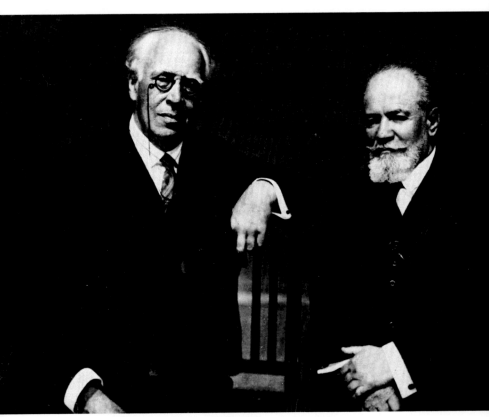

藝術劇院的兩位創辦人：史氏與丹欽柯，一九二八年攝。

　　史旦尼斯拉夫斯基和他的老戰友丹欽柯為著藝術劇院絞盡腦汁，流盡汗水，辛辛苦苦地並肩合作了30年，現在他們在慶祝會後，愉快地坐在一起拍了一張照。

　　30年來，他們聯合導演過13部戲，史氏在丹欽柯的導演下也演過不少戲。藝術合作本來是件難事，正如丹欽柯所形容：「兩隻熊不能安居在一個洞裡的」，可是他們卻一直合作到離開世界。在合作中兩人不免有爭執，丹欽柯說：「史氏像個『大孩子』，很容易為一句難堪的老實話所激怒。」可是他又說，有時候「史氏謙虛地由我來決定他是否適宜於演某幾個角色，……再沒有一個大演員能像他那樣有自我犧牲的精神了」。

　　史氏也非常珍視他倆的合作關係，有一次紀念會上他把丹欽柯比作他的「太太」，說要把「家務」交給他管，丹欽柯當場提出抗議，引起了全場大笑。

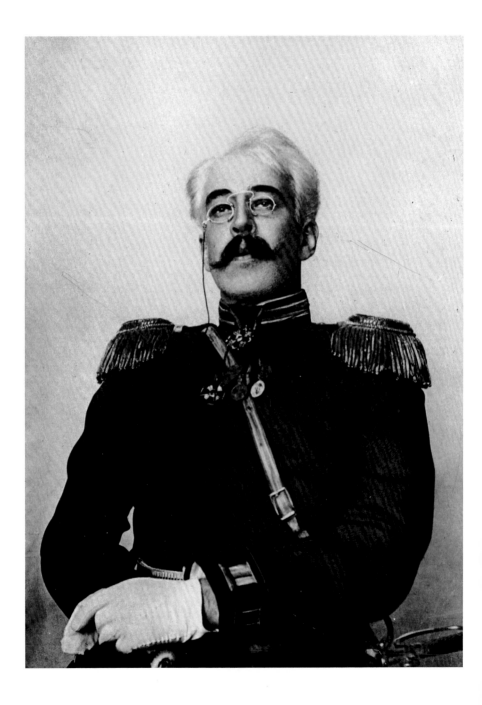

就在藝術劇院30週年紀念演出的晚上，65歲的史氏重新又穿上威爾什寧中校的制服，出現在《三姊妹》的客廳裡。這位白髮蒼蒼的軍官看來還是那麼年輕瀟灑，人們會感到彷彿回復到1901年1月這齣戲的獻演初夜，彷彿還有許許多多新的角色排好了隊，等待史氏賦予光輝的生命。在座的人做夢也沒有想到他們當晚看到的卻是史氏最後的一次「謝幕」！演完這場戲後，史氏的心臟病發作，從此剝奪他獻身舞台上的權利。

自此以後，史氏開始了他藝術生活中另一個很重要而有意義的時期，他教書、寫作，做演出的藝術顧問，致力於把他一生豐富的演劇知識傳授給下一代。

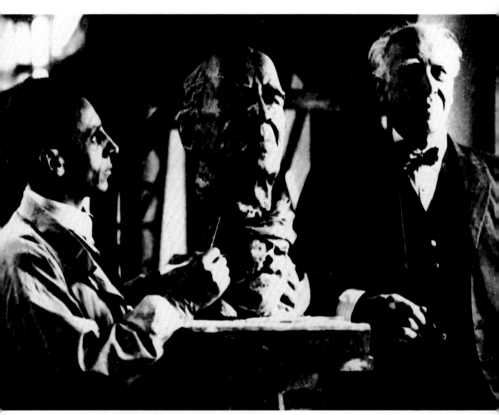

雕刻家蓋夫利爾洛夫（Gavrilov）為史氏塑像，一九三〇年。

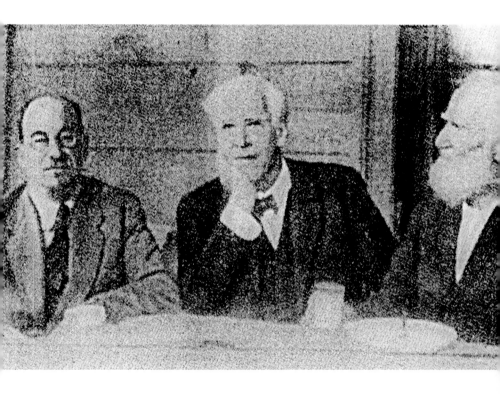

　　1931年夏天，英國大文豪蕭伯納訪問莫斯科。蘇聯人民教育委員會主席盧乃卻爾斯基設宴款待他，在席上史氏與蕭伯納初次會見。報紙報導說蕭伯納把史氏形容為「世上最漂亮的男子漢」。

　　關於這次會見，事後蕭伯納寫道：「我們見面時，史氏和盧乃卻爾斯基談過一些什麼話，我一句都記不起了。大概我們談的是政治問題，不是演劇問題。

　　「我確實沒有把史氏描繪成世上最漂亮的男子漢。他很美觀，但並不突出到需要用這樣的語彙。」圖為史氏（中）和蕭伯納（右）、盧乃卻爾斯基（左）在宴會中。

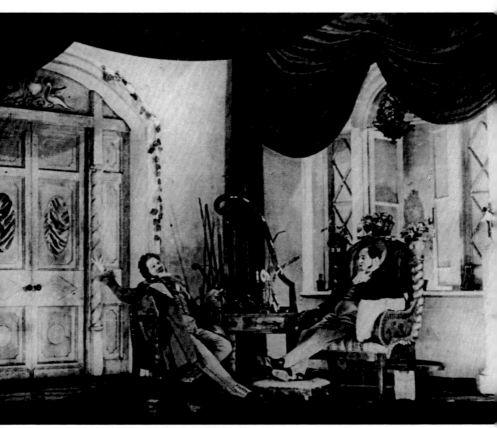

果戈里詩劇《死魂靈》，裝置：西莫夫，日期：一九三二年。

　　史氏病癒後不久，決定導演果戈里的《死魂靈》。他
把排演工作交給薩赫諾夫斯基去執行，給他自由發揮的機
會。臨到審查排演時，史氏發現果戈里的現實主義經他處
理後，有變質為形式主義的傾向，他決定重排這齣戲，他
說：「梅耶荷德是用道具上的方法去處理果戈里，我們卻
通過演員。」他把他的助手所設計的五光十色的義大利風
格的建築裝置一筆勾消掉。

　　史氏教導演員說，要用俄羅斯的眼睛去看果戈里。
為了要在舞台上產生果戈里的俄羅斯形象，中心關鍵在演
員，而不在裝置的技術。導演要引導演員通過劇中人物本
身的行為、態度和精神面貌去創造果戈里的俄羅斯社會
氣氛。

　　這齣戲經過305次排演，直至1932年11月才演出。圖
為果戈里的《死魂靈》第三場。

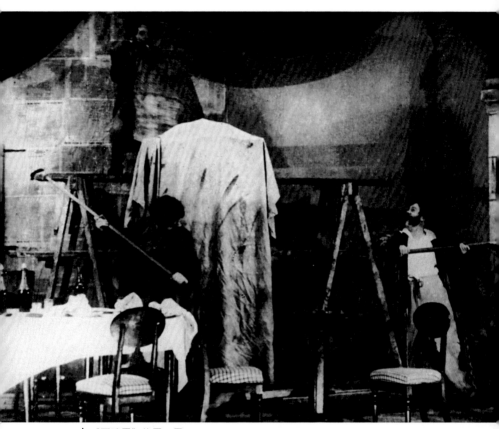

《死魂靈》的另一景。

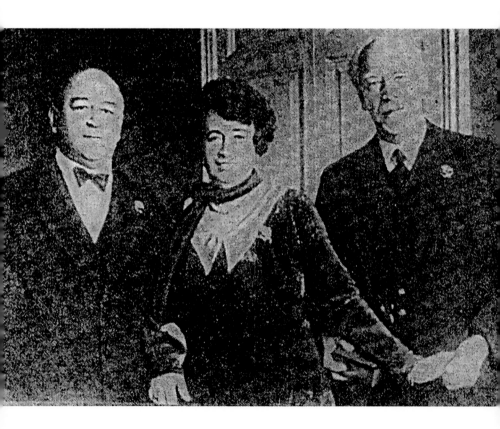

　　1933年1月18日是史氏70壽辰，蘇聯中央執行委員會
主席加里寧親向史氏頒發「勞動紅旗勳章」，圖是史氏
（右）受勳後與有「夜鶯」之稱的歌唱家日丹諾娃（中）
和甫索比諾夫（左）在克里姆林宮所攝。

　　1933年初，莫斯科藝術劇院被國家命名為高爾基藝
術劇院，史氏曾寫信向高爾基祝賀，在他70壽誕的前一星
期，他收到高爾基的覆函：「您，是大家公認的偉大的戲
劇藝術的革新者，您和丹欽柯建立典範的劇場──這是我
們俄羅斯文化藝術偉大成就之一。你們的劇場有良好的影
響，這是全世界公認的。

　　「您是一位偉大的、驚人的、發掘天才的大師，您是
作育天才、鍛鍊天才的能手。

　　「您創立了天才的戲劇工作者的堅強的隊伍。他們中
間許多人遵循著您的道路，也成了舞台藝術的導師；他們
曾教育並不斷地教育著許許多多優秀的舞台事業家。這工
作的文化意義是無法估價的。……」

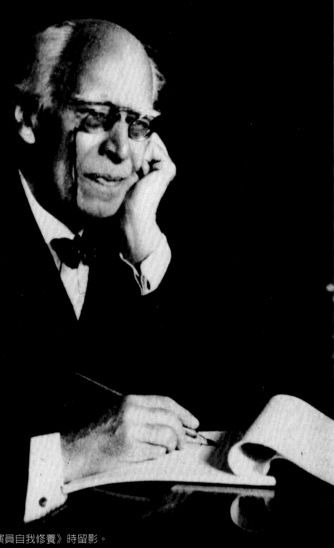

史氏著作《演員自我修養》時留影。

在這個時期，史氏集中精力於寫作。他的《我的藝術生活》是「體系」的第一卷，《演員自我修養》是第二卷。圖是史氏1933年寫作《演員自我修養》時的留影。這書完成於1936年，同年英文節譯本先在美國出版，1938年俄文版才出版。

遠在1902年，史氏就有寫作這書的動機，他給普希卡列娃寫信說：「我想為初學的演員編寫一種類似指南的東西，我幻想著要寫出某種戲劇藝術文法。」

「體系」開始於20世紀初年帝俄時期，完成於30年代蘇聯社會主義建設時代。在這段時間，史氏自認：「我曾不得不一次再次地改變我的最基本的觀念」，因此構成「體系」的一系列的藝術思想和方法也相應的經過迂迴曲折的道路，一步步向前發展。特別在蘇維埃年代裡，由於史氏逐步克服了「體系」中的唯心論的成份，積極向社會主義現實主義靠攏，「體系」已經達到了現代心理學的科學水平，成為世界戲劇史上第一部完善的、深刻理論和豐富實踐相結合的演劇學說。

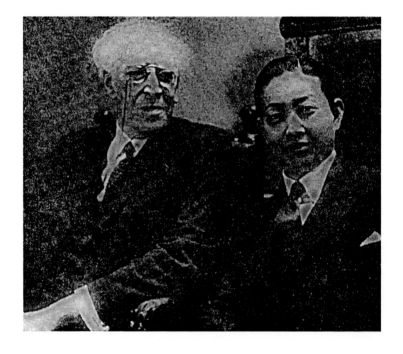

　　1935年2月，中國京劇表演藝術家梅蘭芳先生應蘇聯對外文化協會邀請赴蘇表演。蘇聯政府特派專輪到上海迎接「梅劇團」，抵蘇聯後在莫斯科和列寧格勒兩處演出。梅先生回憶說：「我在莫斯科演出期間，史旦尼斯拉夫斯基常來聽我的戲，同時我也到莫斯科藝術劇院觀摩他導演的戲，他很客氣的請我批評。」

　　史氏和梅先生會談了多次，梅先生記得史氏曾說：「要成為一個好演員和好導演，除了在台上進行千百次演出而外，同時必須學習理論和技術，才能不斷地提高，此外並無其他捷徑可循的。」史氏曾在自己家裡隆重地接待過梅先生。圖為會見時的照片，原照有史氏親筆題字「1935，3，30日攝」。

　　據蘇聯名導演柯米沙日衛斯基對梅先生說：「史氏在導演最後一個戲的時候，還對演員和學生們提過您的名字。」

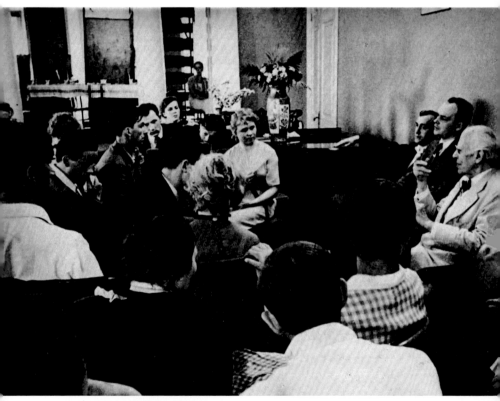

史氏在戲劇學校的課堂內。

　　1935年，史氏舉辦歌劇—話劇研究所，親自擔起培養新生一代的神聖職責。史氏一向是重視戲劇教育工作的。遠在1905年，他就創立過包瓦爾斯卡雅研究所；1912年辦過藝術劇院第一戲劇研究所；1918-22年，又跟莫斯科大戲院的演員們講過課。

　　史氏在研究所中訓練學員的方法主要是通過「習作排演」和「劇本片段排演」，他們排演過的戲有《三姊妹》、《櫻桃園》、《哈姆雷特》、《羅密歐與朱麗葉》，和歌劇《蝴蝶夫人》、《溫莎的風流娘兒們》。在他一生這最後幾年中，他探索的中心問題是如何在實踐中運用形體動作的方法問題。他一方面教導後輩，一方面要通過教學去進行研究。圖為史氏在歌劇—話劇研究所授課情形。

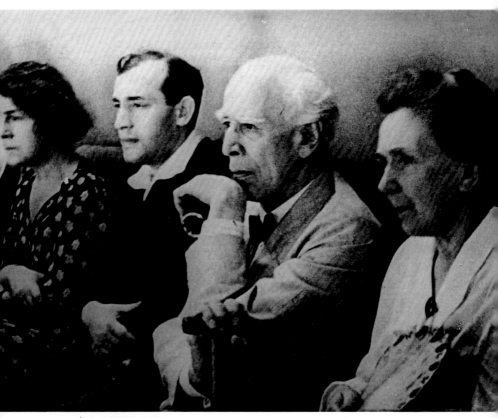

史氏看學生表演。

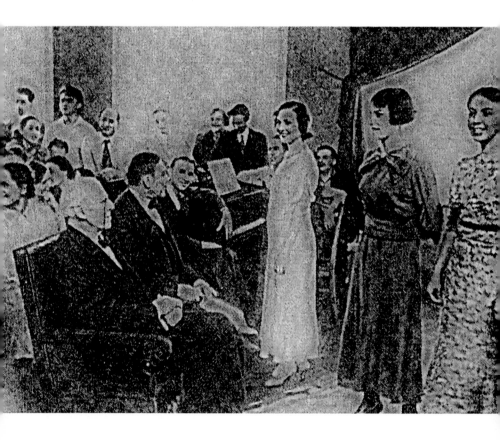

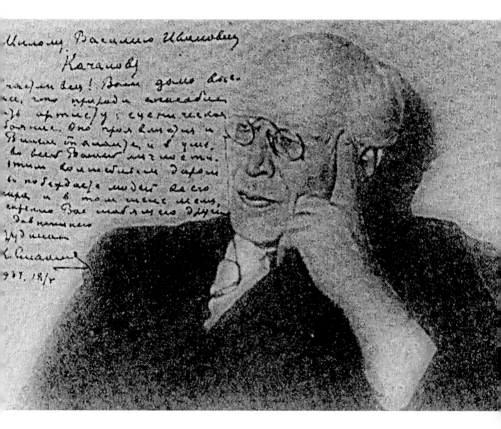

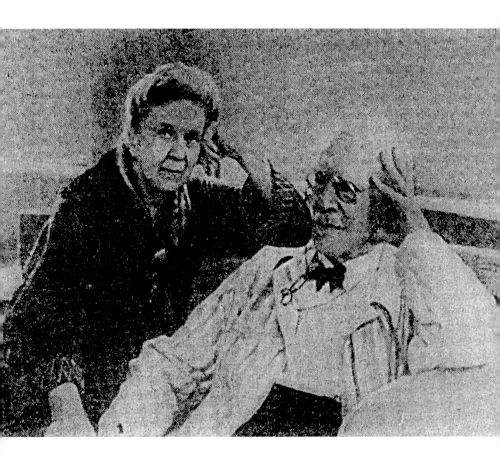

　　1936年夏，史氏的心臟病復發，從這時起到1937年秋，他曾兩次被送到莫斯科附近的巴爾維赫療養院休養了將近一年光景，他的心臟病發作率更加頻仍了。

　　在這段時間，史氏仍念念不忘研究所的工作。1937年秋，他重新踏進研究所的排演室，步履艱難，全靠手杖撐持，可是他挺直了身子，盡量不流露病容。整個屋子響徹了雷般的歡呼迎接他，史氏講了一節課之後，說：「我跟你們在一起的日子不多了。過去一些偉大的藝人們代代相承地傳下一條鍊環，如果我可以算是其中的一個環節——哪怕是很小的環節，那我就有權利告訴你們說：不要荒廢光陰了，趁現在還不太晚的時候，跟我學吧。」圖為史氏在巴爾維赫療養院養病，旁為李琳娜。

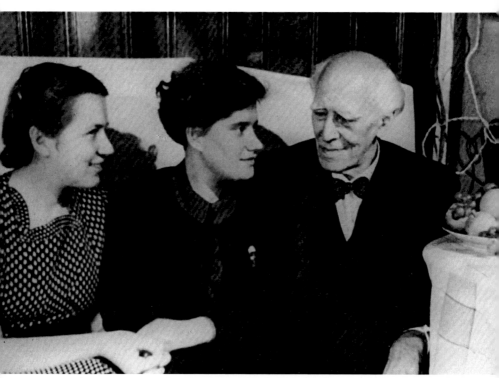

蘇聯最高蘇維埃代表菲朵洛娃（Fedorova）訪問蘇聯「人民藝術家」史旦尼斯拉夫斯基。

　　1937年11月，史氏心臟病大發，臨床不起。當時莫斯科各區即將舉行最高蘇維埃代表大選，他渴望能夠親自出去參加投票。在大選之前兩天，他把護士打發走，勉強爬起床來，悄悄地穿戴衣帽手套和暖鞋，他把房間裡四面窗子打開，迎著隆冬的冰刀似的西北風坐著。一個助手無意中發現這種情形，大驚之餘，問他想幹什麼。

　　「哦，我在演習呢。」史氏答道：「你看，我好久沒有出門了，後天就是大選，我得先習慣那冰冷的空氣。」

　　助手馬上關窗，可是太遲了。史氏著了涼，病勢加重，他要求區長允許他在家裡投票。12月12日，區裡把票箱送到他的床邊，他親自投了票。圖為蘇聯最高蘇維埃代表菲朵洛娃等到史氏家裡，探望史氏。

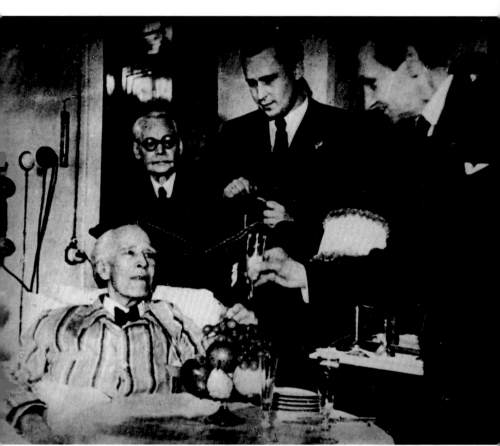

一九三八年，史氏在病榻上度其七十五歲的誕辰，藝術劇場同仁往慶賀。

　　1938年1月18日，全蘇聯的戲劇工作者發起慶祝史氏75歲壽誕。史氏在病榻前接待了許多祝壽的代表團，跟他們碰杯，談論他們的戲院情況。這一天藝術劇院的老伙伴像卡恰洛夫、克妮碧爾等來得特別早。

　　就在這一天，蘇聯政府為著對這位一代宗師的卓越功勳表示敬意，特頒發「列寧勳章」給他，並明令把他所住的李昂季葉夫街命名為史旦尼斯拉夫斯基街。圖為藝術劇院的同事們在向史氏祝壽。

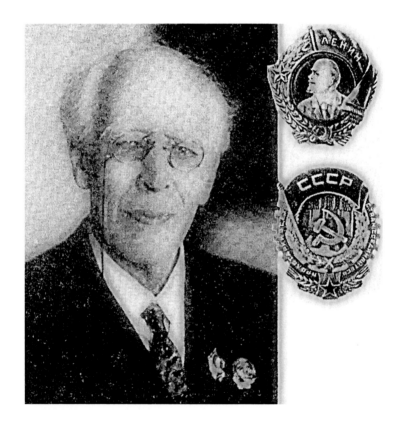

蘇聯政府給史氏極高的榮譽：1936年，他榮膺「蘇聯人民演員」的光榮稱號，此刻他胸襟上閃耀著「列寧勳章」和「勞動紅旗勳章」。

史氏深刻地體會黨和政府對他的藝術事業的親切關懷。1937年十月革命30週年紀念，他在《真理報》發表文章說：「從偉大十月社會主義革命的最初日子起，黨和政府就非但在物質上，而且在思想上關懷蘇維埃戲劇，守衛著藝術中的真實性和人民性，保護我們以免各種錯誤流派的侵擊，高呼反對形式主義，擁護真正的藝術的正是黨和政府。這一切責成我們要做真正的藝術家，要注意不讓任何不正確的和不相干的東西潛入我們的藝術。」

他又說：「跟自己的人民緊密結合，為他們工作，是多麼快活！這種感情是可敬的親愛的約瑟夫·維薩里奧諾維奇所領導的共產黨給我們的教育的結果。」

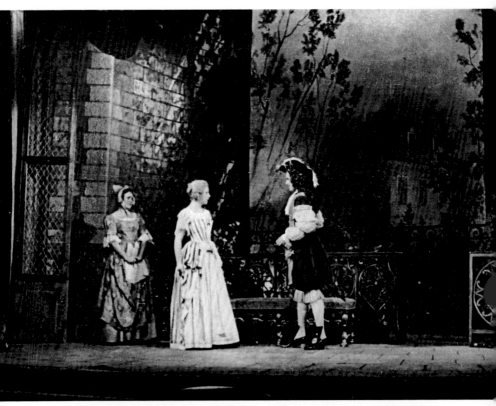

史氏最後演出是莫利哀的《偽君子》，他運用了他體系內的一切新的方法，
跟演員一起工作。他召集了他最忠實的全體演員，要他們在這次排演中完全
忘記舞台，忘記這齣戲將要在觀眾前演出，而只是利用他們一切的努力，照
著他的體系，尋求創造的方法。

　　史氏在藝術劇院最後一件工作是排演莫利哀的《偽君子》，這次排演的目的不是為演出，而是為了要提高主要創作幹部的業務能力。絕大多數的參加者是藝術劇院的導演，史氏認為導演要通過表演的創作實踐去「學會做」。

　　一般人認為「史氏體系」不適宜於排演喜劇；另一些人以為演出莫利哀只有遵照莫利哀的傳統，公然追逐庸俗的、「劇場性」的噱頭。這一次史氏決定親自做這個實驗。他要求，在喜劇裡要出現「人」，出現人的生活真實，通過演員對人的創造來達到了最高形式的劇場性。這次排演的重要意義就在這裡。圖為藝術劇院演出的《偽君子》的舞台面。

史氏家中的排演室。

　　1938年春天，史氏扶病主持這齣戲的初次排演。大約有十個導演和幾個演員聚集在史氏家裡的排演室裡（見左圖），肅靜而焦急的等待他老人家蒞臨。托波爾科夫回憶當時情況，寫道：「……從黑暗中出現了一群古怪的人物：開頭是一個穿著白衣服的護士，後面是高大而微駝的、一頭白髮的史氏。他讓人攙著走出來，費力地移動腳步。……」

　　在排演之前，他叫參加演戲的導演們做一個簡單的習作：寫信。他要求每個人做得愈細緻愈好，一切都只是為自己而做，不是做給別人看。他之所以從最簡單的動作練習入手，顯然是打算根據形體動作的原理去進行這次實驗。

　　以後史氏的健康情況每況愈下，這次排演是第一次，也是僅有的一次——是史氏五十多年戲劇生涯中最後的一次。

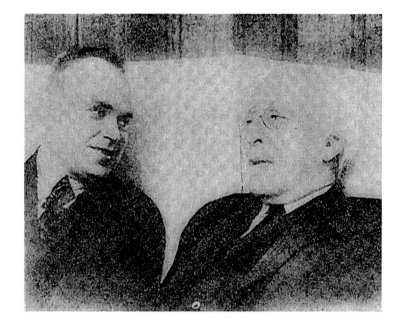

　　史氏生病後，《偽君子》的排演改由在他直接指導下的凱德洛夫執行。

　　這齣戲排演成熟，在劇院內部試演時，藝術指導薩赫洛夫斯基說：「我從來沒有想到莫利哀的戲能演成這樣，使得劇中的生活如此使人信服。我相信每個出場的人不是從後台走上舞台，而是為了一件要緊的事而非常焦急地走進房來的。演員之間聯繫著千絲萬縷的家族關係。我相信，歐米爾當真是奧爾恭的妻子，瑪利亞當真是他的女兒，而不是扮演這些角色的男女演員。一句話，我完全相信，這是真實的生活。……世界各國舞台上一直存在著一種莫利哀的演出傳統方法，你們今天使我們擺脫了這種概念。」

　　這齣戲在史氏逝世一年以後──1939年12月4日才正式演出，當時海報和節目單上寫著這樣的題詞：「謹以此次演出紀念人民藝術家K・C・史旦尼斯拉夫斯基。」圖為1937年史氏與《偽君子》的執行導演凱德洛夫合攝的照片。

史氏的書房牆上掛著《偽君子》的海報，這齣戲是史氏最後的傑作。

　　史氏住在莫斯科李昂季葉夫街，圖為史氏的書房，壁上還張貼著《偽君子》的海報。這所房子有一百年歷史，是蘇聯政府贈給史氏的。他逝世之後，改為史旦尼斯拉夫斯基博物館，陳列著一切與史氏有關的戲劇文物如戲裝、劇照、手稿、信札等等。

　　這所屋子原來有一間華麗的客廳，史氏認為客廳對他用處不大，便把它改為由排演間（見222頁圖）；在他晚年，許多戲都在這兒排演，他有時還親自司幕。

　　在展覽的文物中間，有些很有教育意義，例如櫃裡陳列著一封史氏向劇院全體工作人員道歉的信，因為他有一次排演遲到；另一封是他自我檢討的信，因為有一次他在台上忘詞，冷場兩分鐘。

　　在另一櫃裡，陳列著一張史氏剃光了鬍髭的照片，旁邊放著一封向他夫人道歉的短簡：「鬍子是屬於您的，但是我現在要扮戲，不得不剃掉，請您原諒。」

史氏的書桌。

　　史氏博物館的另一房間是他的臥室（見圖），各種擺
設都依照史氏生前的樣子陳列著。史氏的女護士報導說：
史氏的生活一向排得井井有條，他的床一定要按著規定的
樣子舖疊；他說：「我一定要這個樣子才睡得著，做一個
習慣性的動物真煩人，我給縱容壞了。」每天晚上，他一
定把日常用品──眼鏡、藥瓶、喚人鈴──有條不紊地放
在老地方，以便他半夜裡不必開燈就可以隨手找到。他的
記事冊、眼藥水，藍罩燈和一隻小盤子放在床前小櫃上，
櫃子的抽屜裡放著夾鼻眼鏡、體溫針和他心愛的鎳殼錶。
壁爐架上擱著一副藍色有耳杯盛著的剃鬚器具，他刮鬍子
可以不照鏡子。床對面是他的書桌，就在這裡，他寫過好
多部戲劇藝術的經典著作。

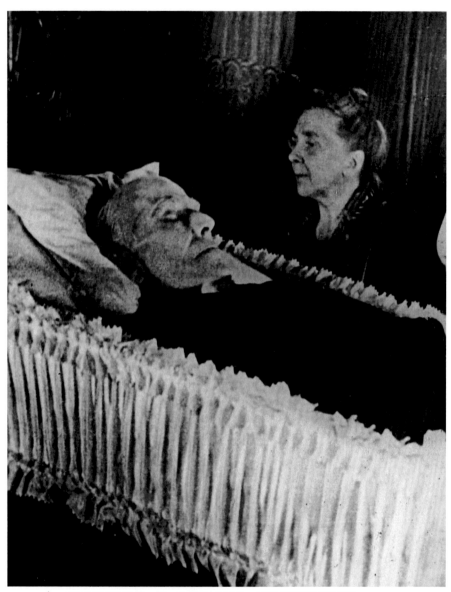

一九三八年八月七日，此一代表演大師病逝，其妻李琳娜向遺體訣別。

1938年8月7日下午3時45分，這位俄羅斯的現實主義演劇藝術的繼往開來的一代宗師，當代最優秀的人民演員、導演、教師和理論家，在莫斯科本宅逝世！噩耗傳出，蘇聯全國人民同申哀悼；文學、戲劇、電影等各界同人紛紛在報端披露弔唁文字！聶米洛維奇・丹欽柯正由外國回來，得悉史氏的死訊，星夜趕回莫斯科，向他同甘共苦、並肩奮鬥的老友訣別。

第二天，報上刊出了蘇聯政府所發的訃告：

> 蘇聯人民委員會附設藝術事務委員會以深切悲悼訃告舞台的天才藝術家、莫斯科藝術劇院的創辦者、蘇維埃藝術的大師、「蘇聯人民演員」康斯坦丁・謝爾蓋維奇・史旦尼斯拉夫斯基的逝世，並向死者的家屬和莫斯科藝術劇院的同仁表示唁意。

圖是史氏夫人李琳娜在史氏遺體前守靈。

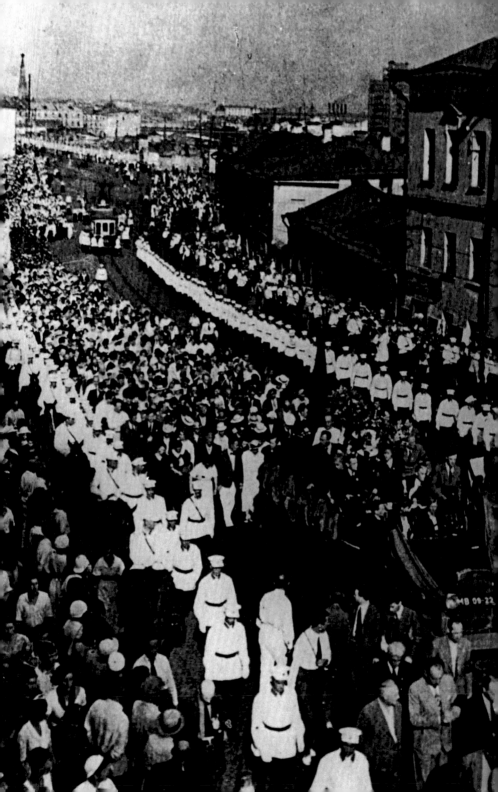

　　8月8日下午3時，史氏的靈柩由他的學生們自室內抬出放上靈車，開到莫斯科藝術劇院厝放。場內池座裡的椅子都搬移一空，舞台前搭了一座高台，台上覆著繡有藝術劇院院徽——海鷗——的大旗，樓座上圍著喪帶，在腥紅的枕頭上放著蘇聯政府頒發給史氏的兩枚勳章——「列寧勳章」和「勞動紅旗勳章」。

　　9日下午2時，莫斯科藝術劇院的一批藝人登上靈台，向遺體作最後的訣別，莫斯克文說道：「康斯坦丁‧謝爾蓋維奇‧史旦尼斯拉夫斯基！請接受藝術劇院同仁們的俯地的膜拜，為了您對於我們劇院所作的一切。」圖為史氏靈柩被他的親密的戰友緩慢地抬到街上，放在靈車上，數千人組成的長長的送殯行列，嚴肅地走向「新處女地」墓場。

| 史氏出殯時的哀榮行列。

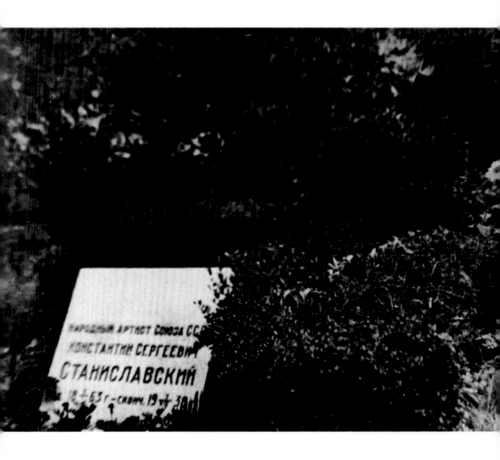

　　靈柩到達墓地之後，舉行了群眾性的訣別大會。俄羅斯蘇維埃聯邦共和國人民委員會主席布爾加寧，以蘇聯政府名義發表演說，表揚史氏真誠地為人民服務；表揚他為真正蘇維埃的、真正的現實主義的戲劇鬥爭了半個世紀！接著，丹欽柯用藝術劇院工作者名義講話，最後他說：「在這裡，在史旦尼斯拉夫斯基的靈柩之前，我要求藝術劇院的工作者說：『我們宣誓，像史氏服務藝術那樣地為藝術服務。我們宣誓，我們對藝術的態度和史氏對於藝術所持的那種偉大愛好的態度一樣。』」

　　藝術劇院全體同仁響應著丹欽柯的號召，一致高聲應道：「我們宣誓──」

　　史氏的墓穴跟他生前的摯友和合作者契訶夫及共和國人民藝術家西皮諾夫並列在一起。圖為史旦尼斯拉夫斯基長眠處。

| 圖為1949年後出版的有關史氏體系的著作。

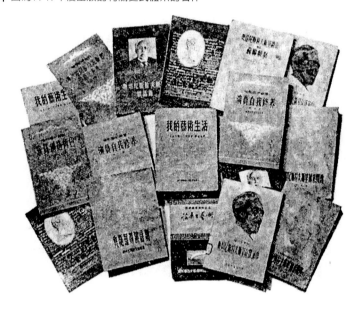

　　史氏雖然已經死了，可是他的經典著作是永垂不朽的。史氏的著作介紹到中國開始於1937年，鄭君里根據英文版翻譯《演員自我修養》第一、二兩章，題名為〈一個演員的手記〉，連載於上海「大公報」，後來與章泯合譯

全書，在1941年出版。同年賀孟斧又根據英文版譯《我的藝術生活》前20章，賀氏逝世後由瞿白音重譯全書，至1953年出版。

在國民黨統治時期，這些書起先沒有出版的機會，只能以手抄本的形式在戲劇工作者間流傳。歐陽山尊回憶當時情況，寫道：「……一位同志抄下一份自讀的手抄本帶到了延安，使得這部著作首先在解放區戲劇工作者中間傳播。1941年，有一份手抄本的轉抄本傳到了敵後根據地，被油印了出來。我當時就得到了一份那樣的油印本。無論是行軍、反「掃蕩」、背糧、生產或通過敵人的封鎖線，我都把它背在掛包裡寸步不離，晚上睡覺時，就枕著它當枕頭，一遇到空隙就拿出來貪婪地讀它！」

今天，這種艱苦情況已一去而不復返了。史氏的經典著作以及介紹和研究「史氏體系」的書籍已經重新翻譯和大量出版，一個學習「史氏體系」的熱潮正在中國戲劇界中掀起！

　　《演員自我修養》和《我的藝術生活》的初譯本問世後，中國戲劇工作者熱烈地期待多讀到一些史氏的著作，編者曾寫信向莫斯科藝術劇院詢問。當時藝術劇院院長、蘇聯人民演員莫斯克文在1944年2月4日的覆信寫道：

　　「……我們很愉快地得知康斯坦丁‧謝爾蓋維奇‧史旦尼斯拉夫斯基的『體系』，對於藝術劇院的創造及其學派具有如此重大意義的『體系』，在中國演員們中間，也獲得廣泛的公認和推重。

　　「可惜，康斯坦丁‧謝爾蓋維奇‧史旦尼斯拉夫斯基不及親自完成他所計劃的全部著作，它的第一部就是《演員自我修養》一書。然而在他的文學遺產裡，在演員的舞台上有機生活的『體系』方面，卻顯示出今後著作的最珍貴的片段。史氏和丹欽柯文學遺產出版專門委員會準備出版藝術劇院奠基者的著作集。一俟這種著作集問世，你可以請蘇聯對外文化協會把這些材料寄給你。……」

　　感謝史氏遺作出版委員會的努力，這些著作現在已被整理出來，絕大多數已譯為中文。圖為莫斯克文的原函。

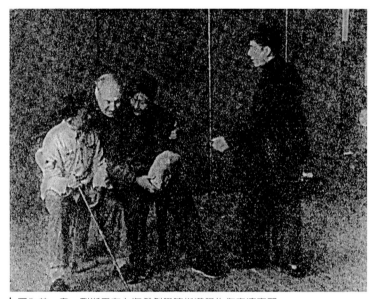

▍圖為普・烏・列斯里在上海戲劇學院指導學生作表演實習。

　　解放前（編按：此處保留鄭君里原文），中國戲劇工作者只能通過書本去學習「史氏體系」，由於條件的限制，這些學習往往流於片面和教條。解放後，蘇聯政府派來許多戲劇專家親自指導我們，端正了我們過去片面的認識，通過實踐，教導我們如何正確地運用「史氏體系」。

　　普・烏・列斯里是第一位應聘來我國講學的蘇聯戲劇專家，他是史氏的得意門生和莫斯科藝術劇院的名導演。他用兩年的時間向中國學生講授了蘇聯國立莫斯科戲劇學院導演系五年制教學大綱中所規定的專業課程。通過他和其他專家如鮑・格・庫里涅夫、格・尼・古里也夫、葉・康・列爾柯夫斯卡婭、拉・烏・桑卡、貝・伊萬諾夫等的熱心教導，大批中國學生已經初步學會掌握「史氏體系」。

　　我們要將「史氏體系」和我們自己的藝術實踐結合起來，一面整理並肯定我們演劇經驗中的正確部分，一面要跟我們自身的形式主義、自然主義和公式主義作鬥爭，從而來提高我們的演戲藝術水平。

新美學59　PH0240

新銳文創
INDEPENDENT & UNIQUE　史旦尼斯拉夫斯基畫傳

作　　　者	鄭君里
主　　　編	李行工作室
責任編輯	陳彥儒
圖文排版	蔡忠翰
封面設計	王嵩賀

出版策劃	新銳文創
發 行 人	宋政坤
法律顧問	毛國樑　律師
製作發行	秀威資訊科技股份有限公司
	114 台北市內湖區瑞光路76巷65號1樓
	電話：+886-2-2796-3638　傳真：+886-2-2796-1377
	服務信箱：service@showwe.com.tw
	http://www.showwe.com.tw
郵政劃撥	19563868　戶名：秀威資訊科技股份有限公司
展售門市	國家書店【松江門市】
	104 台北市中山區松江路209號1樓
	電話：+886-2-2518-0207　傳真：+886-2-2518-0778
網路訂購	秀威網路書店：https://store.showwe.tw
	國家網路書店：https://www.govbooks.com.tw

| 出版日期 | 2021年11月　BOD一版 |
| 定　　價 | 340元 |

版權所有・翻印必究（本書如有缺頁、破損或裝訂錯誤，請寄回更換）
Copyright © 2021 by Showwe Information Co., Ltd.
All Rights Reserved

Printed in Taiwan

讀者回函卡

國家圖書館出版品預行編目

史旦尼斯拉夫斯基畫傳/鄭君里著;李行工作室主編
-- 一版. -- 臺北市:新銳文創, 2021.11
　　面;　　公分. -- (新美學;59)
　　BOD版
　　ISBN 978-986-5540-67-8(平裝)

　1.史旦尼斯拉夫斯基(Stanislavski, Konstantin
Sergeyevich, 1863-1938) 2.演員 3.傳記 4.俄國

987.09948　　　　　　　　　　110012196